角島
十角館起火……

去合宿的
推理研究所成員

全都死了——
……

#26

#26

館
じゅっかくかんのさつじん

漫畫 清原紘
HIRO KIYOHARA

原作 綾辻行人
YUKITO AYATSUJI

——所以，

島田哥，

我現在要跟守須去一趟S町。

因為好像所有相關的人，都要去港口附近的漁業公會會議室集合——

我知道了，那麼，我去接妳。

咦？

你要跟我去嗎？恐怕不行吧……

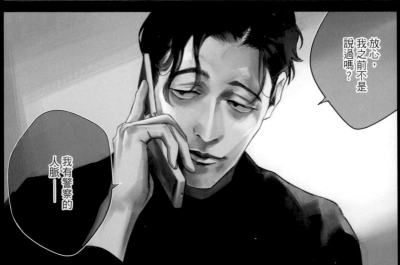

放心，我之前不是說過嗎？

我有警察的人脈——

組長，

死者親友都
聚集在
S町了。

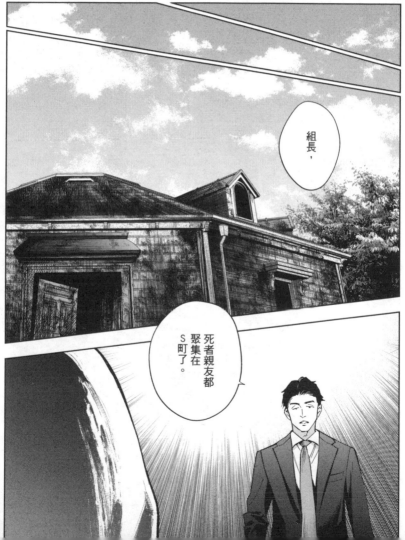

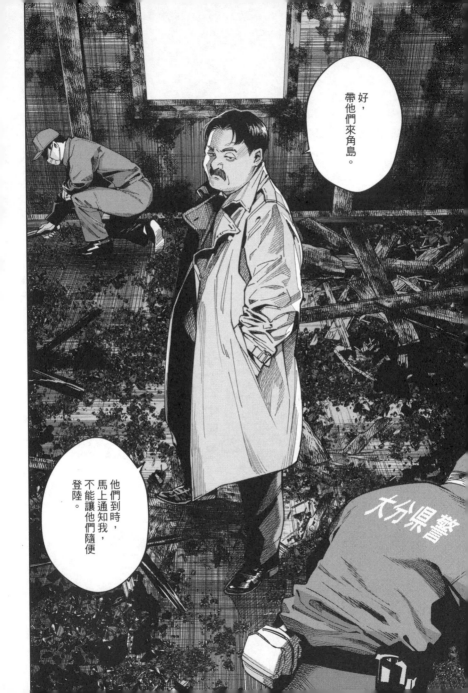

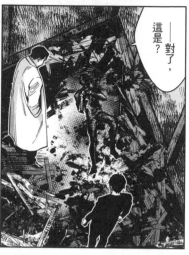

——對了，這是？

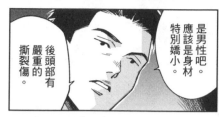

是男性吧。應該是身材特別嬌小。

後頭部有嚴重的撕裂傷。

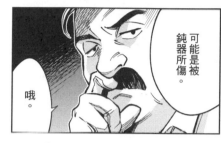

可能是被鈍器所傷。

哦。

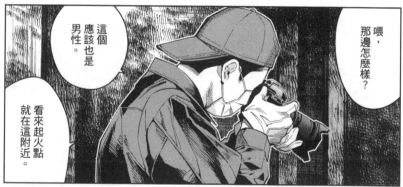

喂，那邊怎麼樣？

這個應該也是男性。

看來起火點就在這附近。

……那麼，這名死者可能是自殺？

很可能是……

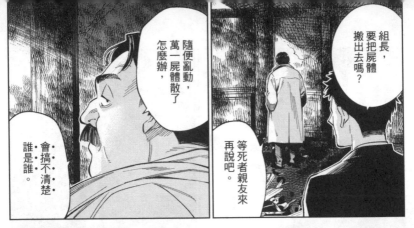

組長，要把屍體搬出去嗎？

等死者親友來再說吧。

隨便亂動，萬一屍體散了怎麼辦，

……會搞不清楚誰是誰。

真是的，

這樣怎麼吃得下午飯呢。

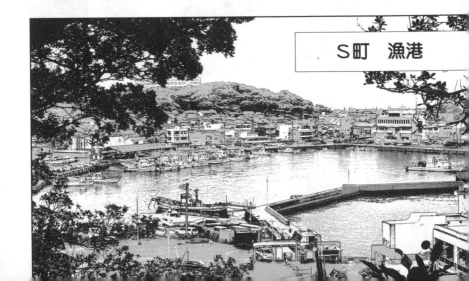

S町 漁港

漁業公會
會議室

守須！

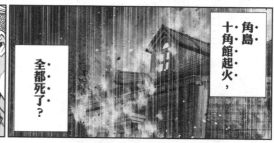

角島
十角館起火，

全都死了？

……還不知道
詳情。

島上狀況如何？

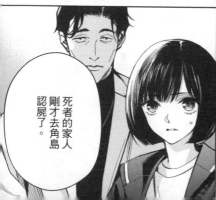

死者的家人
剛才去角島
認屍了。

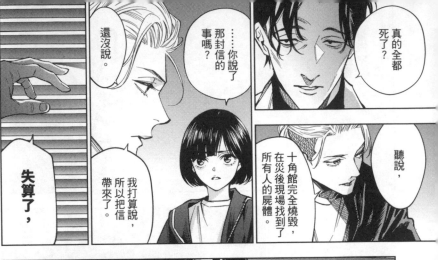

還沒說。

……你說了那封信的事嗎？

真的全都死了？

我打算說，所以把信帶來了。

聽說，十角館完全燒毀，在災後現場找到了所有人的屍體。

失算了，

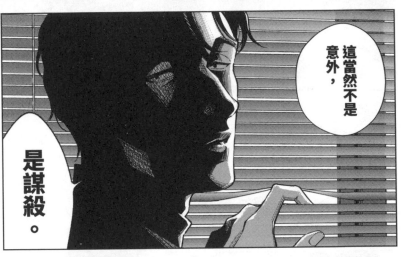

這當然不是意外，

是謀殺。

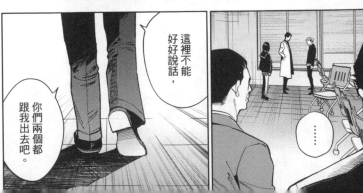

這裡不能好好說話，你們兩個都跟我出去吧。

……

我真沒用，

那麼拚命，到處跑、到處查，

最後卻徒勞無功。

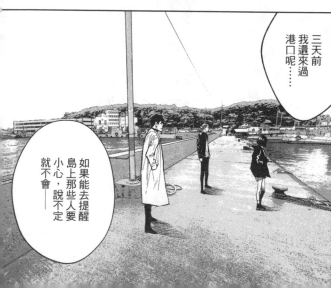

三天前我還來過港口呢……

如果能去提醒島上那些人要小心，說不定就不會——

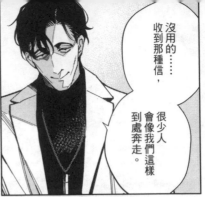

沒用的……收到那種信，很少人會像我們這樣到處奔走。

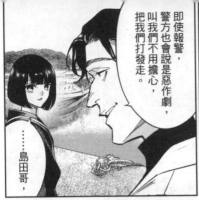

即使報警，警方也會說是惡作劇，叫我們不用擔心，把我們打發走。

……島田哥，

既然所有人都被殺了，那麼——

是不是表示中村青司還活著……

這個嘛……很難說。

那麼，以青司名義寫的信呢？

現在看起來是有關聯，應該是同一個犯人所為。

——所以，那是殺人預告？

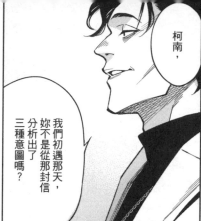
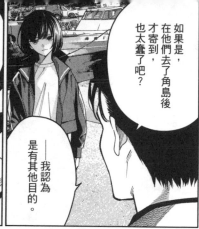

柯南，

我們初遇那天，妳不是從那封信分析出了三種意圖嗎？

如果是，在他們去了角島後才寄到，也太蠢了吧？

——我認為是有其他目的。

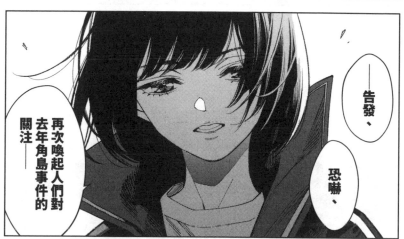

——告發、

恐嚇、

再次喚起人們對去年角島事件的關注——

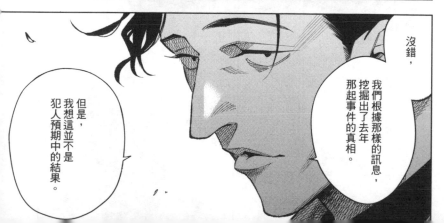

沒錯，我們根據那樣的訊息，挖掘出了去年那起事件的真相。

但是，我想這並不是犯人預期中的結果。

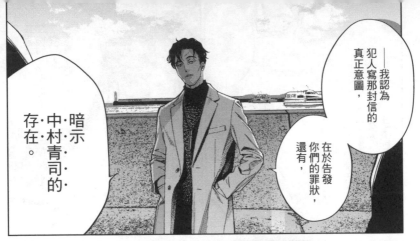

——我認為犯人寫那封信的真正意圖，

在於告發你們的罪狀，

還有，

暗示·中村青司·的·存·在·。

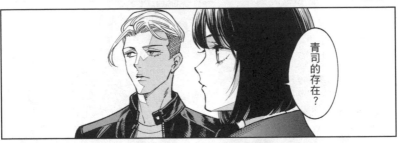

青司的存在？

島田兄懷疑的犯人莫非是……

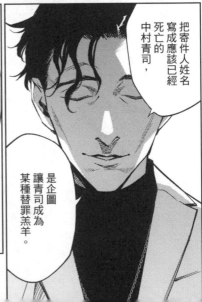

把寄件人姓名寫成應該已經死亡的中村青司，

是企圖讓青司成為某種替罪羔羊。

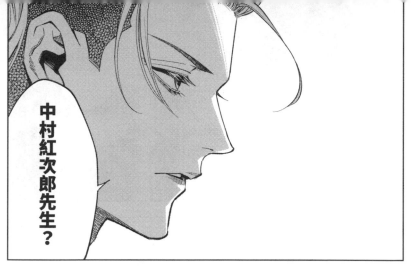

中村紅次郎先生？

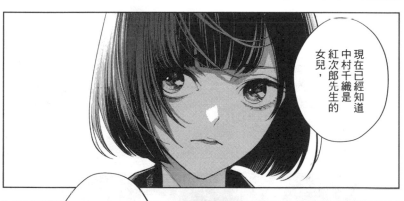

現在已經知道中村千織是紅次郎先生的女兒，

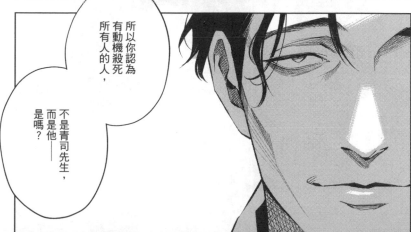

所以你認為有動機殺死所有人的人，不是青司先生，而是他——是嗎？

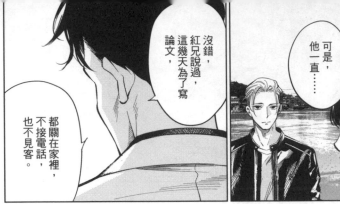

這點我也想過，可是，他一直……

沒錯，紅兄說過，這幾天為了寫論文，都關在家裡，不接電話，也不見客。

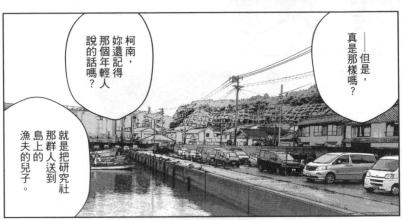

──但是，真是那樣嗎？

柯南，妳還記得那個年輕人說的話嗎？就是把研究社那群人送到島上的漁夫的兒子。

！

紅次郎先生還是有可能犯案……

他說，只要有加裝引擎的小船，就不難往返於島之間。

他的女兒死了，

甚至因此

連所愛的人都被親哥哥殺死。

紅兄也是十角館的前持有人，

所以，會意外得知殺死女兒的那群人要去島上，也不奇怪。

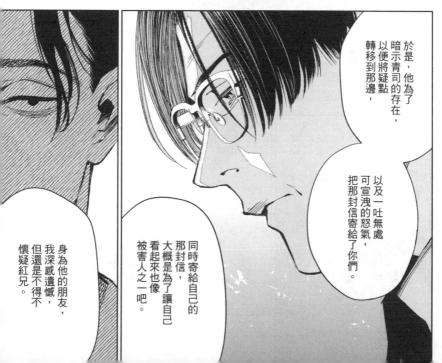

於是，他為了暗示青司的存在，以便將疑點轉移到那邊，

以及一吐無處可宣洩的怒氣，把那封信寄給了你們。

同時寄給自己的那封信，大概是為了讓自己看起來也像被害人之一吧。

身為他的朋友，我深感遺憾，但還是不得不懷疑紅兄。

那也只是猜測……

但是，島田兄，

……沒錯，

最可疑的人是紅次郎先生。

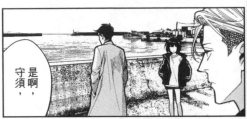

是啊，守須，

那只是我的猜測，沒有任何證據。

而且，我並不想找證據，

——也不打算把這件事告訴警方。

看，

……

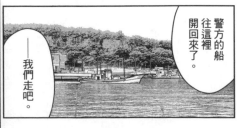

警方的船往這裡開回來了。

——我們走吧。

嗯
？

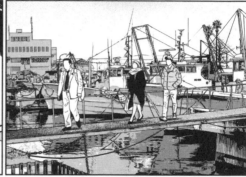

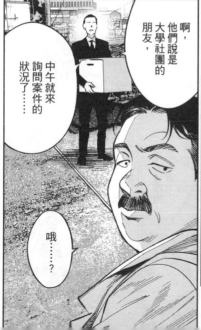

啊，他們說是大學社團的朋友，

中午就來詢問案件的狀況了……

哦……？

那三人是什麼人？

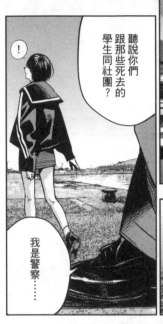

聽說你們跟那些死去的學生同社團？

！

我是警察……

抱歉，

嗙

喀
サッ

哟，

真是奇遇呢，我正在想說不定會碰到你。

果然是你，

難怪覺得背影有點眼熟……

剛才他噴得好大聲……

你們認識嗎？

島田哥。

我·不·是·說·過·我·有·警·察·的·人·脈·嗎·？

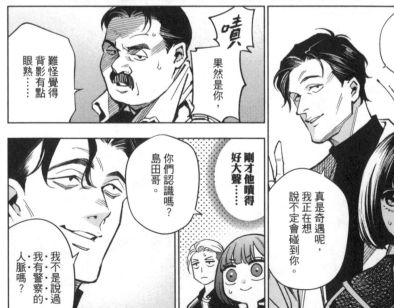

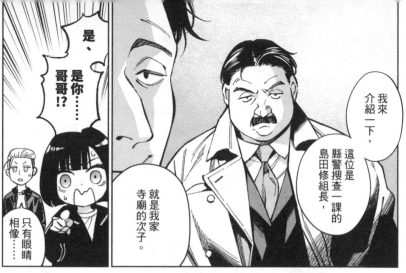

是、是你……哥哥!?

只有眼睛相像……

就是我家寺廟的次子。

我來介紹一下，這位是縣警搜查一課的島田修組長，

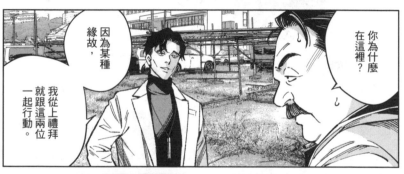

你為什麼在這裡？

因為某種緣故，

我從上禮拜就跟這兩位一起行動。

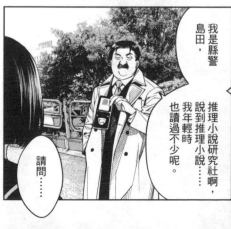

我是縣警島田，推理小說研究社啊，說到推理小說，我年輕時也讀過不少呢。

請問……

他們是K大推理小說研究社的守須，以及前社員江南。

能不能在允許範圍內，

把已經知道的事告訴我們？

到底發生了什麼事，導致所有人都死了……

我希望多少能知道一些。

反正我弟弟稍後一定會刨根究柢地問我，

所以現在先透露一點也無妨吧。

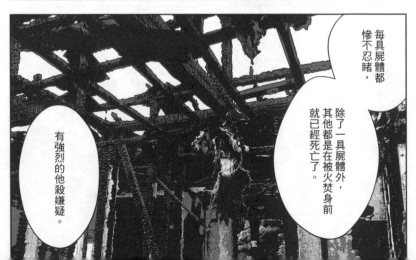

每具屍體都慘不忍睹，

除了一具屍體外，其他都是在被火焚身前就已經死亡了。

有強烈的他殺嫌疑。

真的是自殺？

還不能斷定……其他人的詳細死因也都還在等解剖的結果。

只有一具是被燒死……這一具看起來像是自殺。

是自己把燈油潑在自己身上，而且，他住的那個房間應該就是起火點。

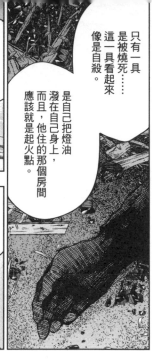

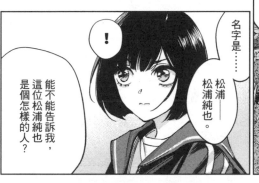

名字是……

松浦——松浦純也。

能不能告訴我，這位松浦純也是個怎樣的人？

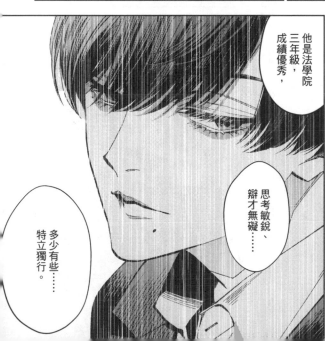

他是法學院三年級，成績優秀，

思考敏銳、辯才無礙……

多少有些……特立獨行。

怎樣的人……

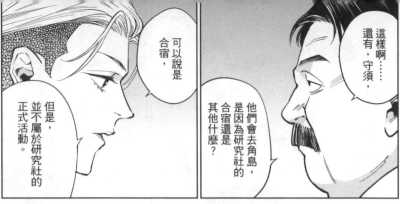

這樣啊……還有，守須，他們幾個在社團裡的感情特別好？

他們會去角島，是因為研究社的合宿還是其他什麼？

可以說是合宿，但是，並不屬於研究社的正式活動。

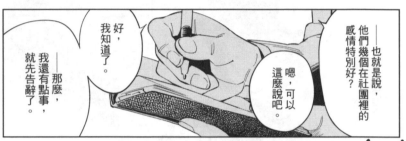

——也就是說，他們幾個在社團裡的感情特別好？

嗯，可以這麼說吧。

好，我知道了。

——那麼，我還有點事，就先告辭了。

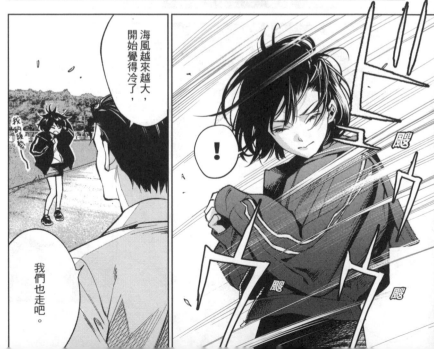

！

海風越來越大，開始覺得冷了，

我的頭髮

我們也走吧。

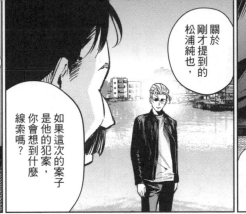

關於剛才提到的松浦純也，

如果這次的案子是他的犯案，你會想到什麼線索嗎？

喀⋯⋯

啊，

對了，

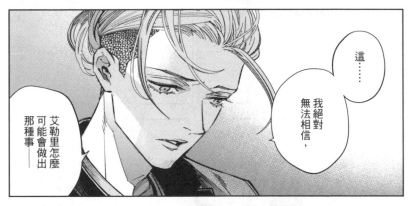

這⋯⋯

我絕對無法相信，

艾勒里怎麼可能會做出那種事——

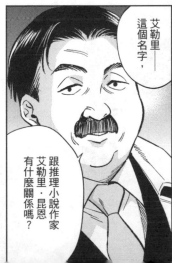

艾勒里這個名字——

跟推理小說作家艾勒里·昆恩有什麼關係嗎？

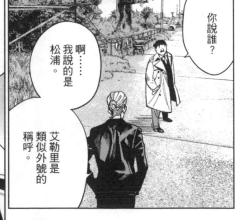

你說誰？

啊⋯⋯我說的是松浦。

艾勒里是類似外號的稱呼。

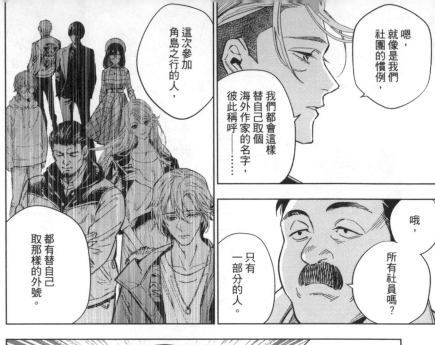

嗯，就像我們社團的慣例，

我們都會這樣替自己取個海外作家的名字，彼此稱呼——……

這次參加角島之行的人，

都有替自己取那樣的外號。

哦，所有社員嗎？

只有一部分的人。

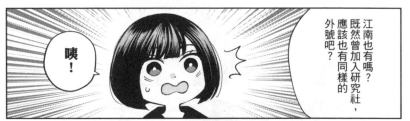

江南也有嗎？既然曾加入研究社，應該也有同樣的外號吧？

咦！

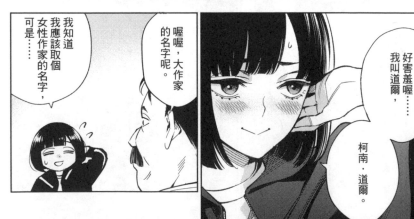

好害羞喔……我叫道爾，

柯南‧道爾。

喔喔，大作家的名字呢。

我知道我應該取個女性作家的名字，可是……

江南……柯南……原來如此。

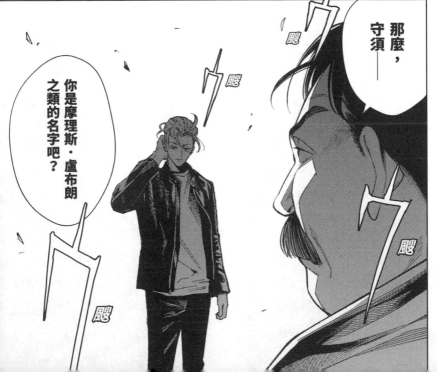

颮 颮 颮 颮 颮 颮

那麼，守須——

你是摩理斯·盧布朗之類的名字吧？

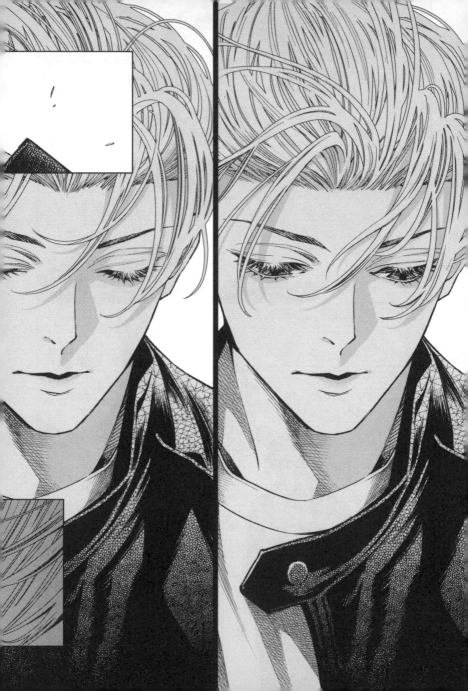

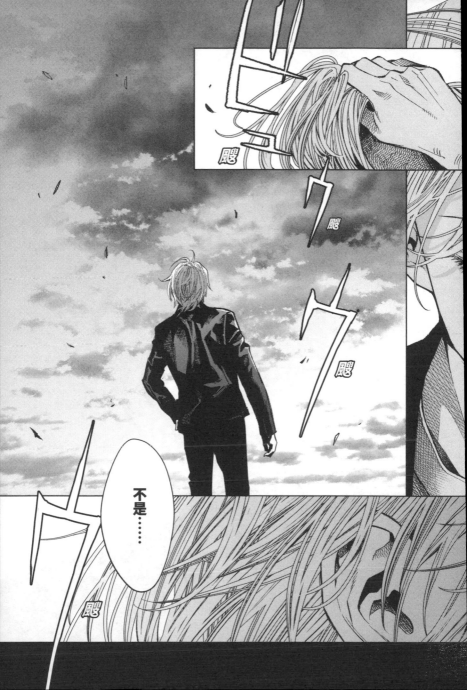

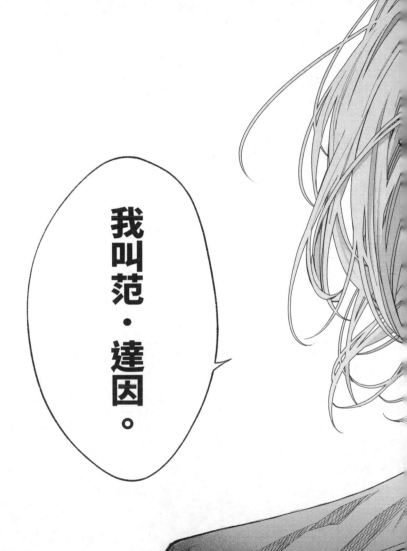

#*26*END

The Decagon House
Murders

Presented by
YUKITO AYATSUJI
and
HIRO KIYOHARA

殺人十角館

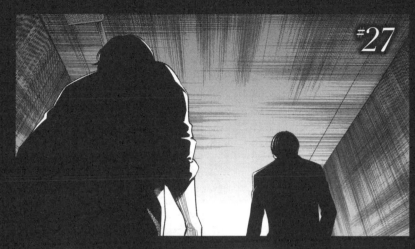

#27

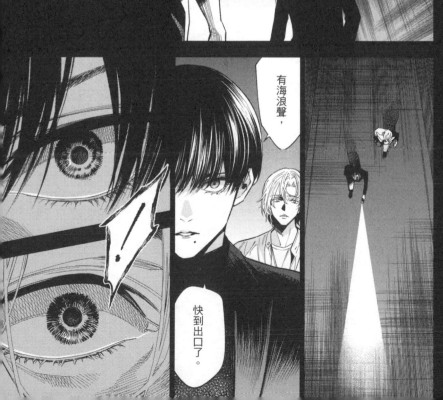

有海浪聲，

快到出口了。

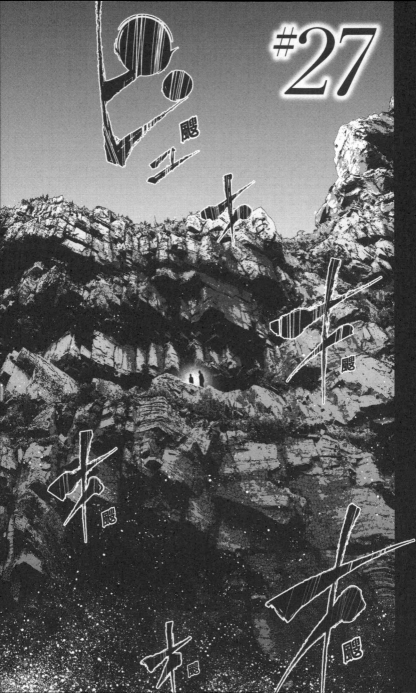

這是⋯⋯

轟

轟

轟

轟

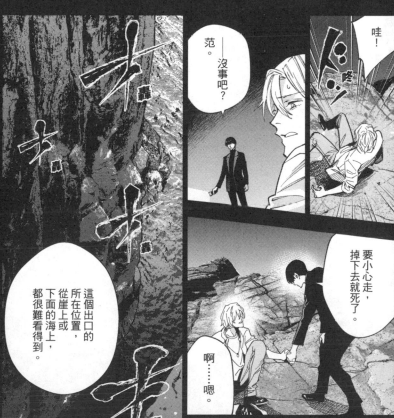

哇！

咚

——沒事吧？

范。

這個出口的所在位置，從崖上或下面的海上，都很難看得到。

要小心走，掉下去就死了。

啊⋯⋯嗯。

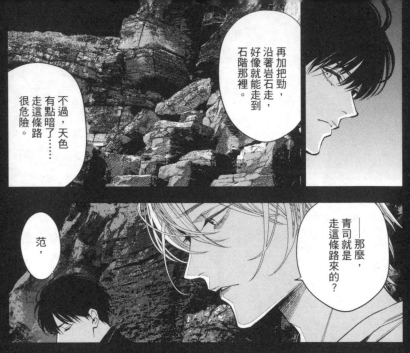

再加把勁，沿著岩石走，好像就能走到石階那裡。

不過，天色有點暗了⋯⋯走這條路很危險。

——那麼，青司就是走這條路來的？

范，

往回走吧⋯⋯

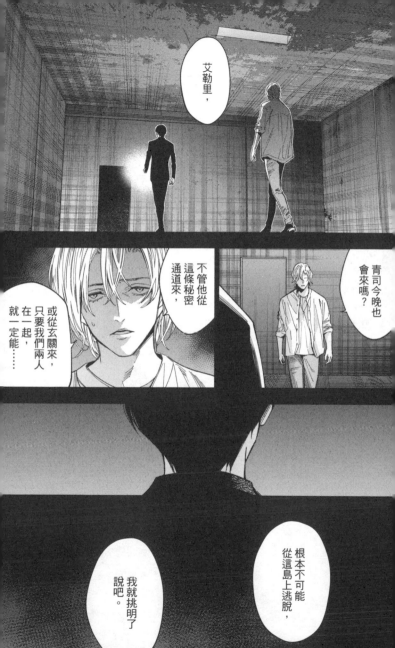

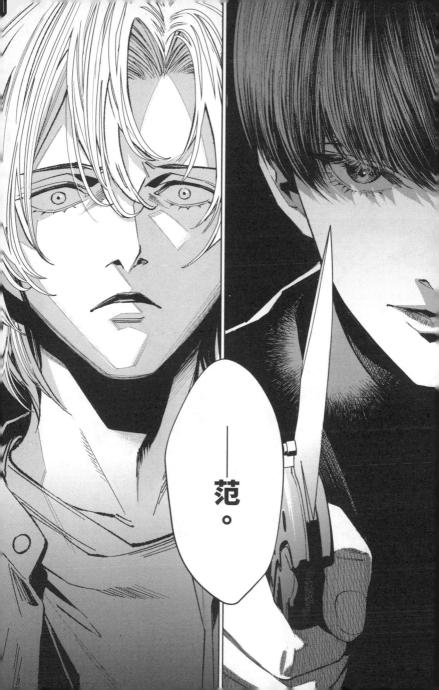

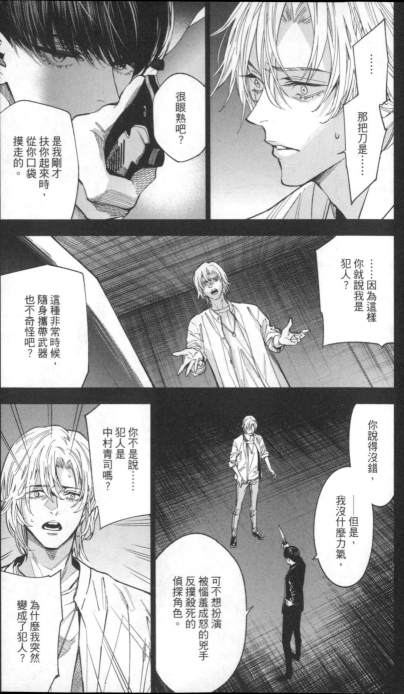

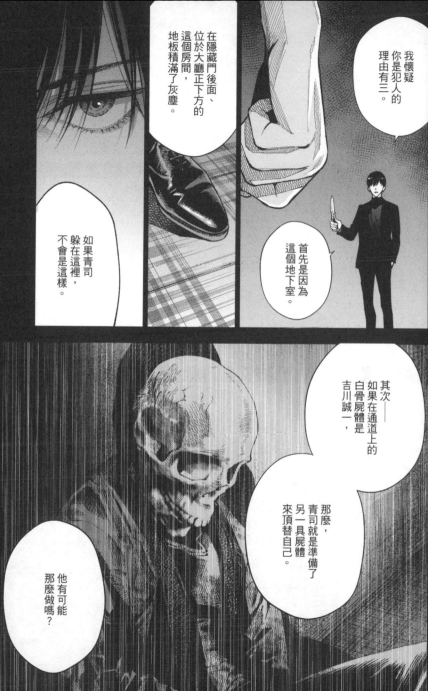

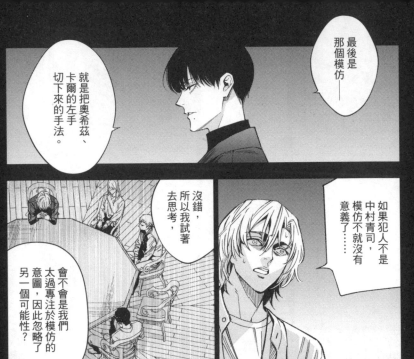

最後是那個模仿——

就是把奧希茲、卡爾的左手切下來的手法。

如果犯人不是中村青司，模仿不就沒有意義了……

沒錯，所以我試著去思考，

會不會是我們太過專注於模仿的意圖，因此忽略了另一個可能性？

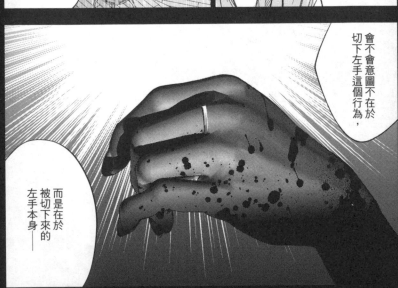

會不會意圖不在於切下左手這個行為，

而是在於被切下來的左手本身——

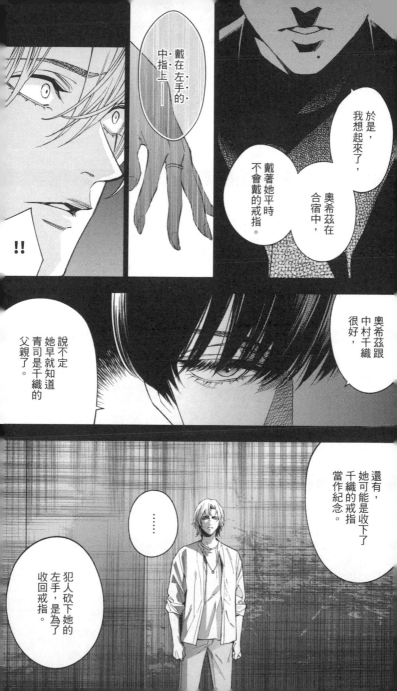

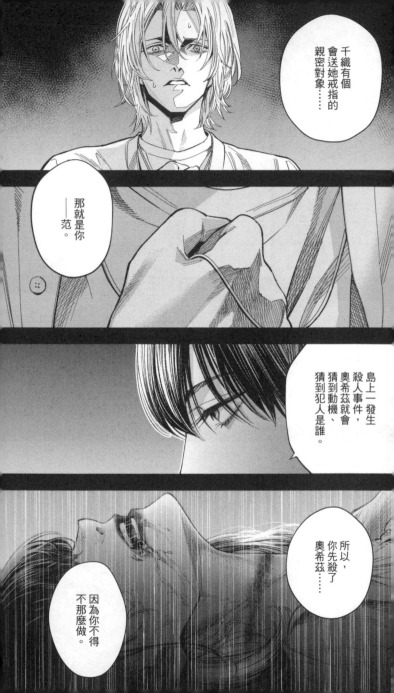

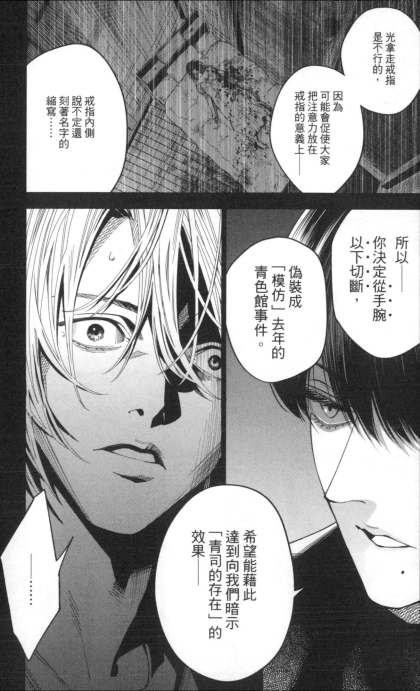

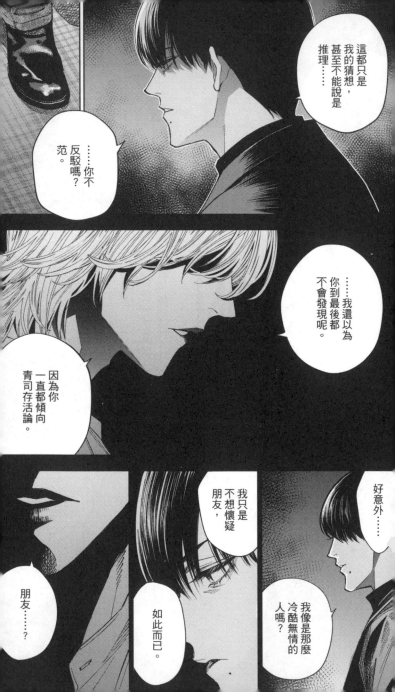

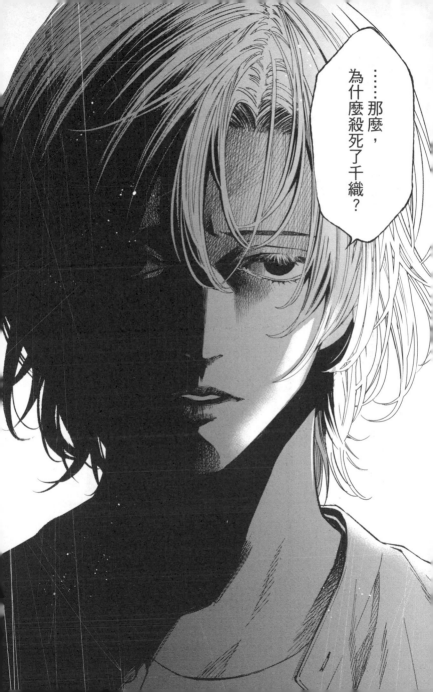

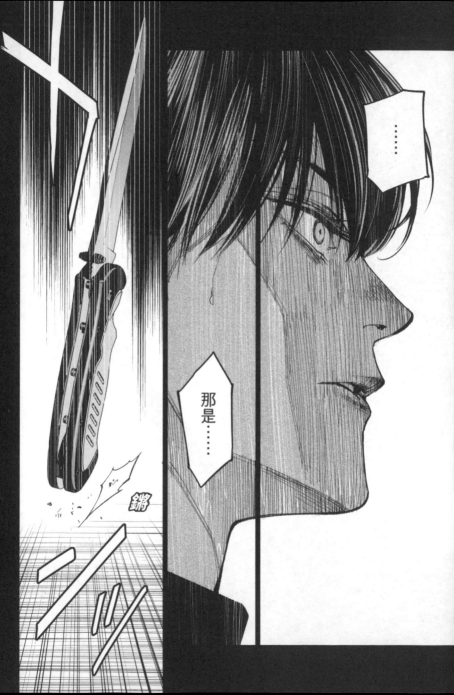

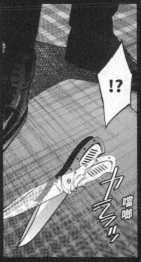

怎麼搞的……

!?

突然好睏……

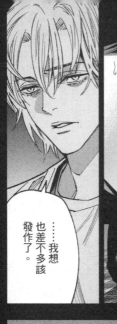

……我想也差不多該發作了。

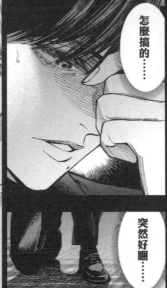

噹啷

安眠藥？

我知道了，是剛才喝的咖啡……

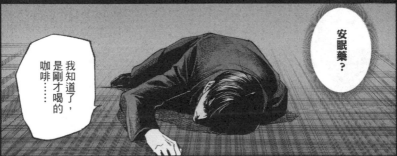

那時候，你從那些腳印推斷，犯人來自外面的可能性非常高，

所以，你跟坡都毫無戒心地喝下了我沖的咖啡。

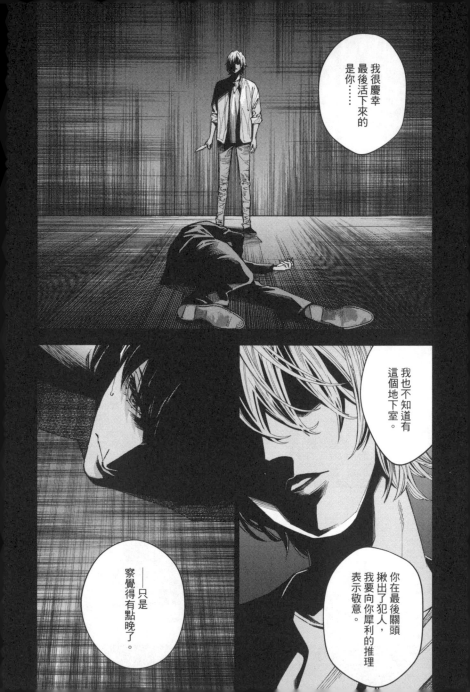

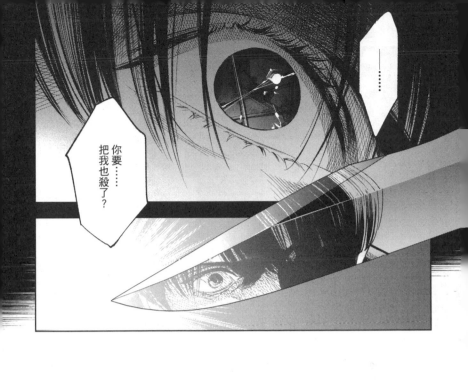
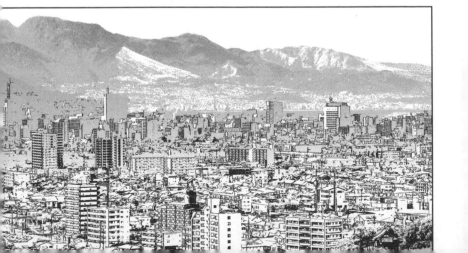

# 角島十角館　失火

## 又是大量殺人？

新聞

2018年（平成30年）
3月27日

社
111
89

三月二十六日凌晨，在大分縣S町的角島十角館的火災現場，找到當時投宿該館的六名大學生的遺體，並確認了身分。

他們原訂從三月二十一日起舉辦為期一週的社團合宿，住在角島。

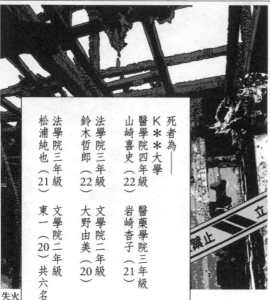

失火

死者為——

K＊＊大學

醫學院四年級　山崎喜史（22）

醫藥學院三年級　岩崎杏子（21）

法學院三年級　鈴木哲郎（22）

文學院二年級　大野由美（20）

法學院三年級　松浦純也（21）

文學院二年級　東一（20）共六名

在大分縣S町的角島十角館的火災現場，找到當時投宿該館的六名大學生的遺體，並確認了身分。

死者為——K＊＊大學醫學院四年級山崎喜史（22）、醫藥學院三年級岩崎杏子（21）、法學院三年級鈴木哲郎（22）、法學院三年級松浦純也（21）、文學院二年級大野由美（20）、文學院二年級東一（20）共六名。

他們原訂從三月二十一日起舉辦為期一週的社團合宿，住在角島。

經調查，六名中的其中五名，很可能在失火前已遭殺害。

警方已對此更甚於去年九月四屍命案的大量殺人案及縱火案展開調查。

S町

去年九月四屍命案

經調查，六名中的其中五名，很可能在失火前已遭殺害。

警方已對此更甚於去年九月四屍命案

（佐藤憲治）

| | 18 | 21 |
|---|---|---|
| 豊橋 | | |
| 岐阜 | | |
| 高山 | | |
| 津 | | |
| 尾鷲 | | |
| 浜松 | | |
| 東京 | | |
| 大阪 | | |
| 金沢 | | |
| 札幌 | | |
| 仙台 | | |
| 福岡 | | |
| 那覇 | | |

角館失火 ✕

ⓘ https://anoneweb.co.jp/pickup/6409356

□ 直播　▥ TouTube　Ⓦ Wakipedia

2018年3月27日（星期二）

天氣　女性　環境　居住　　　　WEB 諮詢

地方新聞　大分　熊本　宮崎

頭版　　社會　政治　經濟　　　　體育

頭條 >地方> 3月27日報導一覽 > 報導

## 地方

🔺 留言　　🔲 分享　　　　　　　　　　　　0 1 8 年

# 後續報導　角島十角館失火事件　深層謎團

……之後經過搜查，在付之一炬的十角館地下室
又發現一具橫死的屍體。

屍體幾乎已經化為白骨，死亡時間約在四個月到半年前，
年齡約在四十五到五十歲之間。
頭部有疑似被鈍器強烈擊傷的痕跡。

因為這次的火災才發現有這個地下室。

因此，警方強烈認為這是在去年九月的事件發生後
下落不明的園藝業者　吉川誠一（當時46歲）的遺體，
死者的身分正緊急調查中。

🔲 把這

因為這次的火災
才發現有這個地下室。

因此，警方強烈認為
這是在去年九月的事件發生後
下落不明的園藝業者
吉川誠一（當時46歲）的遺體，
死者的身分正緊急調查中。

……殺人？
……才知道

### 也有人喜歡這個報導

**角島青色館失火　謎之四屍命案⁉**
AnotherNEWS WEB

AnotherNEWS 廣告 ◁〉

A××電視台 Kids TV播出
每週 三 早上7:00～ 好評播放中！

大野由美　勒斃

東一　擊斃

鈴木哲郎

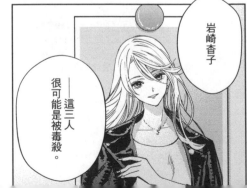

岩崎杳子

——這三人很可能是被毒殺。

山崎喜史

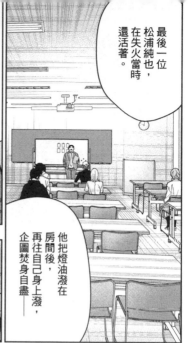

最後一位，松浦純也，在失火當時還活著。

他把燈油潑在房間後，再往自己身上潑，企圖焚身自盡──

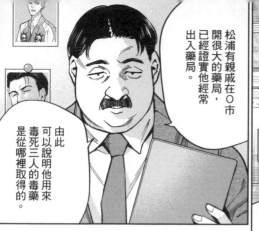

松浦有親戚在○市開很大的藥局，已經證實他經常出入藥局。

由此可以說明他用來毒死三人的毒藥是從哪裡取得的。

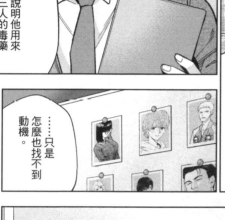

……只是怎麼也找不到動機。

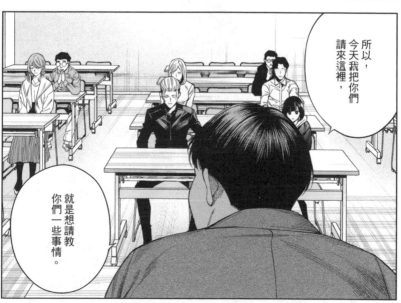

所以，今天我把你們請來這裡，

就是想請教你們一些事情。

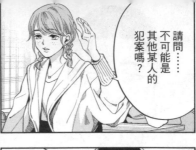

請問……不可能是其他某人的犯案嗎？

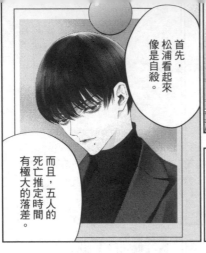

首先，松浦看起來像是自殺。

而且，五人的死亡推定時間有極大的落差。

不太有那種可能性。

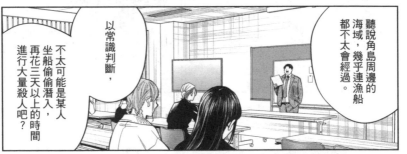

聽說角島周邊的海域，幾乎連漁船都不太會經過。

以常識判斷，不太可能是某人坐船偷偷潛入，再花三天以上的時間進行大量殺人吧？

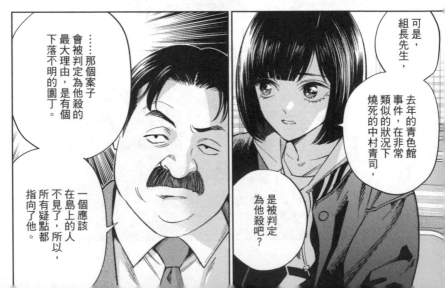

……那個案子會被判定為他殺的最大理由，是有個下落不明的園丁。

一個應該在島上的人不見了，所以，所有疑點都指向了他。

可是，組長先生，去年的青色館事件，在非常類似的狀況下燒死的中村青司，

是被判定為他殺吧？

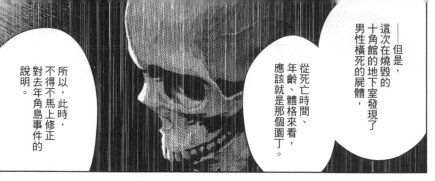

——但是，這次在燒毀的十角館的地下室發現了男性橫死的屍體，

從死亡時間、年齡、體格來看，應該就是那個園丁。

所以，此時，不得不馬上修正對去年角島事件的說明。

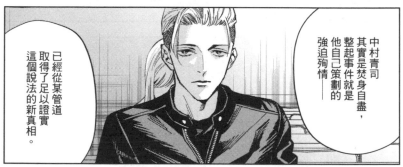

中村青司其實是焚身自盡，整起事件就是他自己策劃的強迫殉情——

已經從某管道取得了足以證實這個說法的新真相。

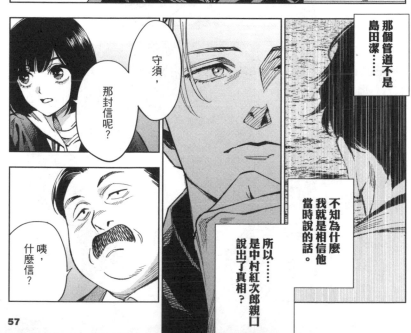

守須，

那封信呢？

那個管道不是島田潔……

不知為什麼我就是相信他當時說的話。

所以……是中村紅次郎親口說出了真相？

咦，什麼信？

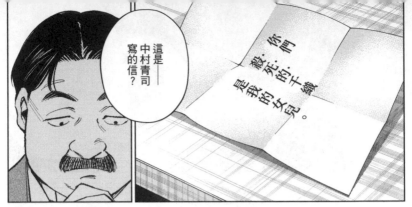

你們——殺·死·了·千織。是我的女兒。

這是——中村青司寫的信？

你們也都收到了？

被害人家裡——包括松浦在內，都收到了同樣內容的信。

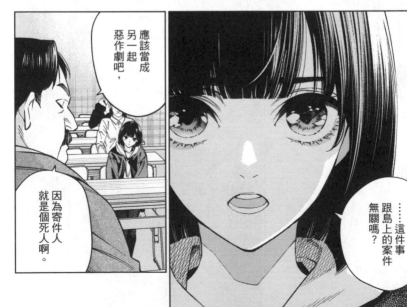

應該當成另一起惡作劇吧，

因為寄件人就是個死人啊。

……這件事跟島上的案件無關嗎？

這件事就先不談了……

你們知道這次的角島之行是誰提議的嗎？

我的伯父——他姓巽，

經營大規模的房地產業，從前一位持有人手中買下了那棟建築。

從很久以前，他們當中就有人說想去那裡。

恰巧這次有了管道，他們就決定去住十角館了……

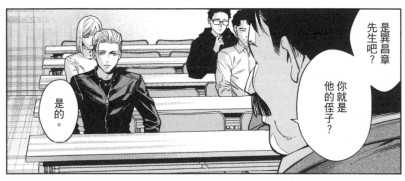

是巽昌章先生吧？

你就是他的侄子？

是的。

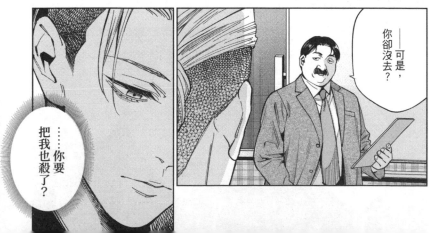

——可是，你卻沒去？

……你要把我也殺了？

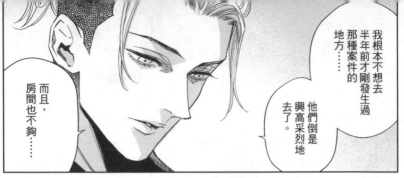

我根本不想去半年前才剛發生過那種案件的地方……

他們倒是興高采烈地去了。

而且，房間也不夠……

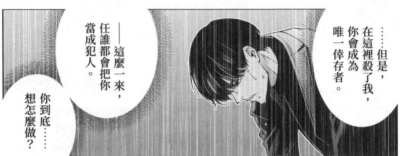

……但是，在這裡殺了我，你會成為唯一倖存者。

——這麼一來，任誰都會把你當成犯人。

你到底……想怎麼做？

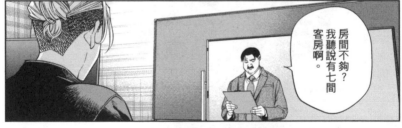

房間不夠？我聽說有七間客房啊。

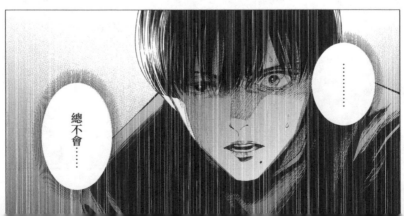

……

總不會……

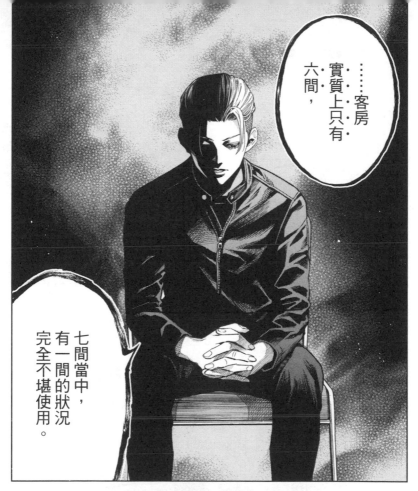

……客房實質上只有六間，

七間當中，有一間的狀況完全不堪使用。

因為雨下得太大，地板漏水腐爛了——

所以，我壓根沒想過要參加合宿。

詳細情形問我伯父就知道了。

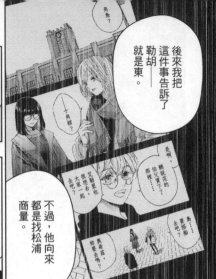

後來我把這件事告訴了勒胡——就是東。

勒胡？

東和松浦啊。

十凶嗎？

是啊，關於犯範的，伯父有這種了那樣……

艾勒里也很想和大家一起去吧。

星修檢——星修檢去吧？

勁——

吳希菈，你要去嗎？

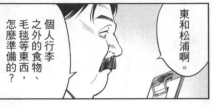

個人行李之外的食物、毛毯等東西，怎麼準備的？

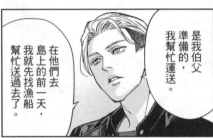

是我伯父準備的，我幫忙運送。

不過，他向來都是找松浦商量。

在他們去島上的前一天，我就先找漁船幫忙送過去了。

我會找人去確認。

——好，我知道了，

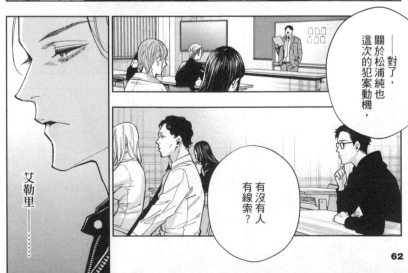

——對了，關於松浦純也這次的犯案動機，

艾勒里——……

有沒有人有線索？

62

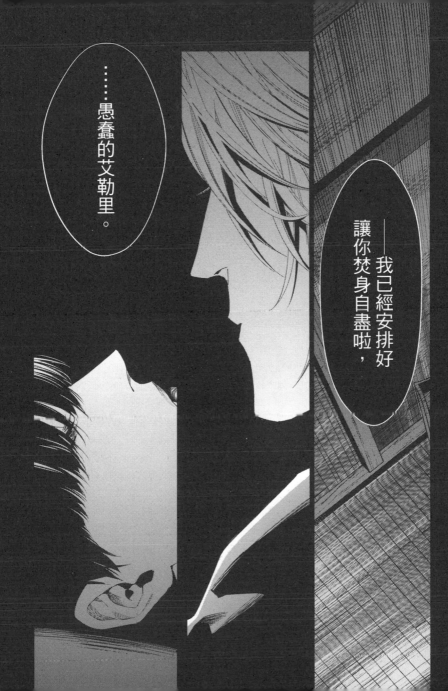

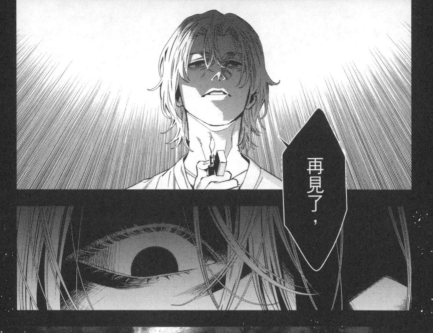

再見了，

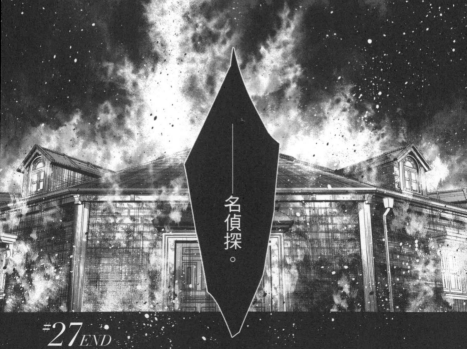

——名偵探。

#27 END

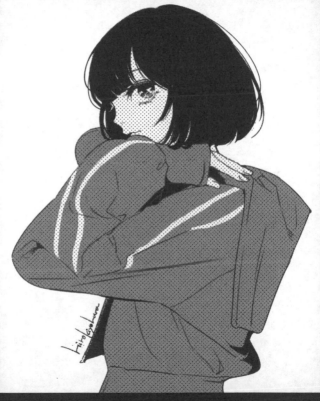

**The Decagon House Murders**
Presented by
YUKITO AYATSUJI and HIRO KIYOHARA

The Decagon House
Murders

Presented by
YUKITO AYATSUJI
and
HIRO KIYOHARA

殺人十角館

——白皙的臉龐、

彷彿緊緊擁抱
就會受傷的
纖瘦身軀、

——俯首時
滑過頸部的烏黑長髮、

——淡淡
含笑的櫻桃小嘴、

如小貓般的
嬌弱聲音。

——總是
浮現幾許
困惑的柳眉、

落寞低垂的
細長美目、

⋯⋯千織，

#28

我們不讓任何人知道我們兩人的關係，

不是想隱瞞，

也不是覺得丟臉，

而是因為我們兩人都非常……

膽小。

生怕被別人知道，

會破壞只屬於我們的小宇宙。

——然而，

所有一切
就在那天突然
被摧毀了。

#28

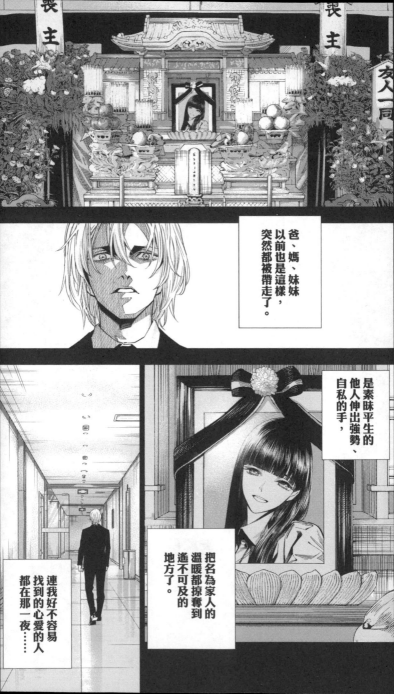

爸、媽、妹妹以前也是這樣，突然都被帶走了。

是素昧平生的他人伸出強勢、自私的手，

把名為家人的溫暖都掠奪到遙不可及的地方了。

連我好不容易找到的心愛的人都在那一夜……

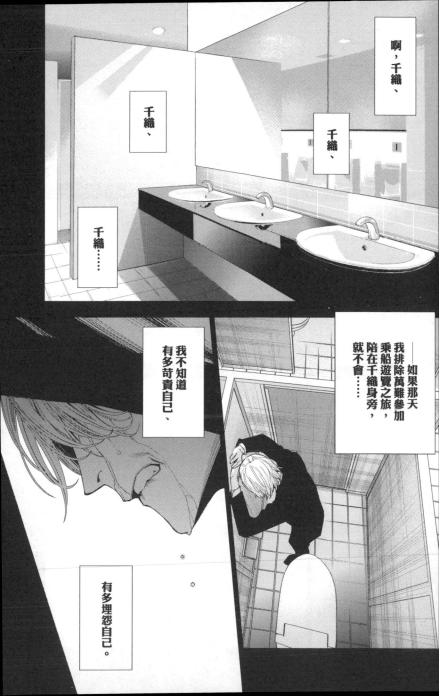

啊，千織、

千織、

千織、

千織……

——如果那天
我排除萬難參加
乘船遊覽之旅，
陪在千織身旁，
就不會……

我不知道
有多苛責自己、

有多埋怨自己。

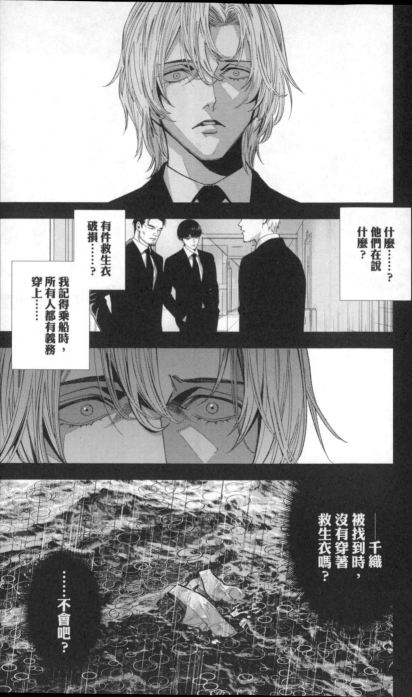

他們搶走了救生衣？

——為了讓自己

活下來……

那不是意外。

是他們殺死了她。

我知道千織的父親是中村青司。

因為以前她親口告訴過我。

知道她住在角島的雙親慘死，我也非常難過。

我想用某種形式，讓逼死千織的六個人體悟到自己的罪行。

為了他們的生存，無可取代的存在被剝奪了。

被他們剝奪了。

⋯⋯我要的是復仇。

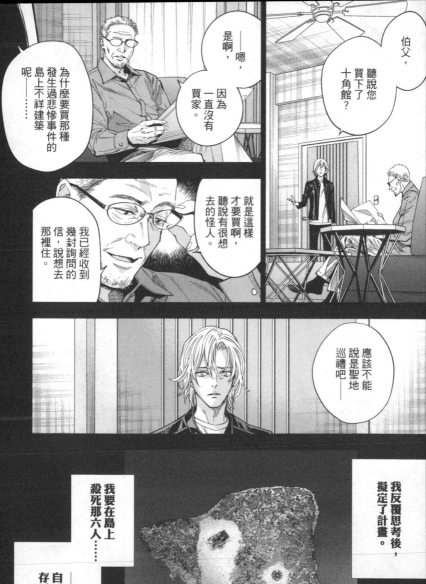

伯父，聽說您買下了十角館？

是啊，嗯，因為一直沒有買家。

呢——為什麼要買那種發生過悲慘事件的島上不祥建築

就是這樣才要買啊，聽說有很想去的怪人。

我已經收到幾封詢問的信，說想去那裡住。

應該不能說是聖地巡禮吧——

我反覆思考後，擬定了計畫。

我要在島上殺死那六人……

——而且，自己要安全地存活下來。

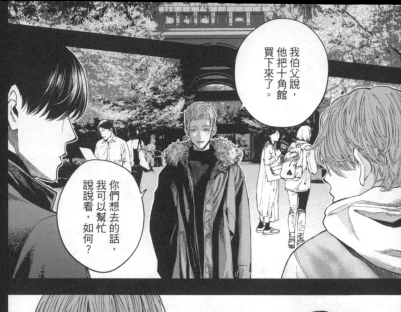

我伯父說，他把十角館買下來了。

你們想去的話，我可以幫忙，說說看，如何？

──果然，他們很快就上鉤了。

定案後，我主動接下籌備的工作。

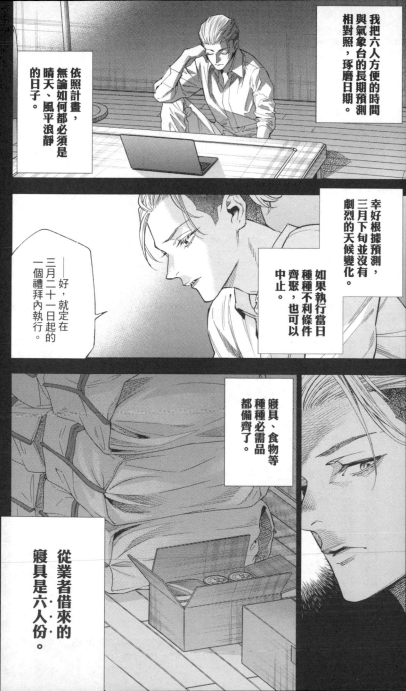

我把六人方便的時間與氣象台的長期預測相對照，琢磨日期。

依照計畫，無論如何都必須是晴天、風平浪靜的日子。

幸好根據預測，三月下旬並沒有劇烈的天候變化。

如果執行當日種種不利條件齊聚，也可以中止。

——好，就定在三月二十一日起的一個禮拜內執行。

寢具、食物等種種必需品都備齊了。

從業者借來的寢具是六人份。

我要讓去島上的那群人
以為我與他們同行，

然後，
讓其他所有人
都以為……

去島上的只有六個人，
我要非常小心行動，
讓大家信以為真。

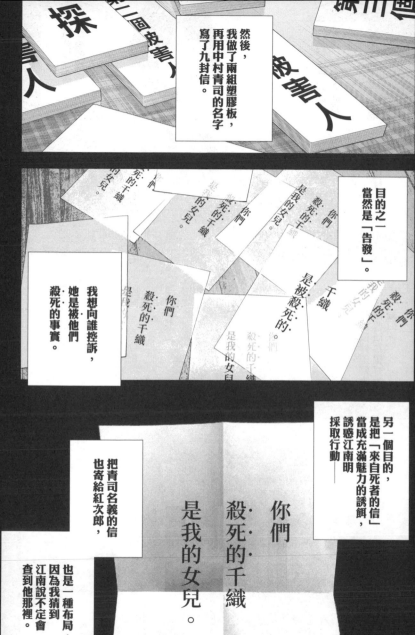

然後，我做了兩組塑膠板，再用中村青司的名字寫了九封信。

目的之一當然是「告發」。

我想向誰控訴，她是被他們殺死的事實。

另一個目的，是把「來自死者的信」當成充滿魅力的誘餌，誘惑江南明採取行動──

把青司名義的信也寄給紅次郎，

也是一種布局，因為我猜到江南說不定會查到他那裡

你們·殺死的·千織·是我的女兒。

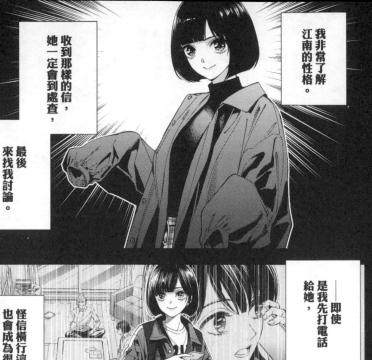

我非常了解江南的性格。

收到那樣的信，她一定會到處查，最後來找我討論。

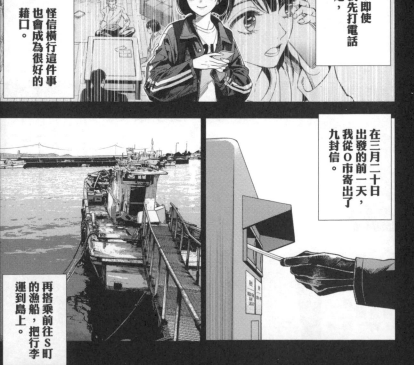

——即使是我先打電話給她，

怪信橫行這件事也會成為很好的藉口。

在三月二十日出發的前一天，我從O市寄出了九封信。

再搭乘前往S町的漁船，把行李運到島上。

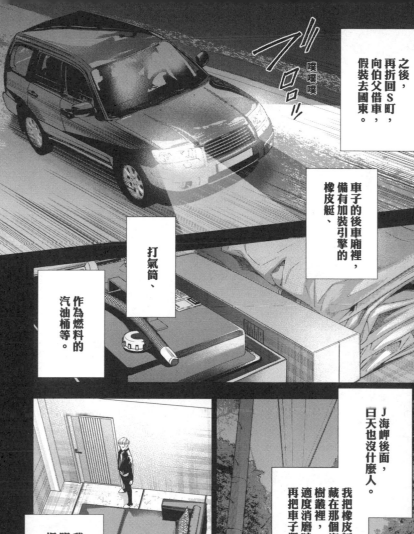

之後，再折回Ｓ町，向伯父借車，假裝去國東。

車子的後車廂裡，備有加裝引擎的橡皮艇、

打氣筒、

作為燃料的汽油桶等。

嘎嘎嘎

Ｊ海岬後面，日天也沒什麼人。

我把橡皮艇、打氣筒藏在那個海岸附近的樹叢裡，適度消磨時間後，再把車子還回去。

我說我今晚會回Ｏ市，明天再去國東──把假行程告訴了伯父。

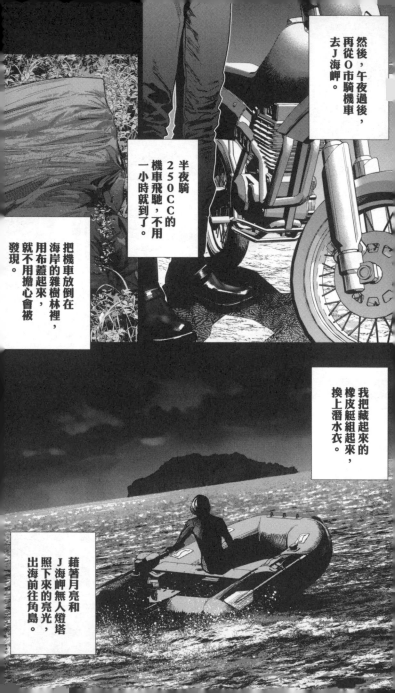

然後，午夜過後，再從O市騎機車去J海岬。

半夜騎250CC的機車飛馳，不用一小時就到了。

把機車放倒在海岸的雜樹林裡，用布蓋起來，就不用擔心會被發現。

我把藏起來的橡皮艇組起來，換上潛水衣。

藉著月亮和J海岬無人燈塔照下來的亮光，出海前往角島。

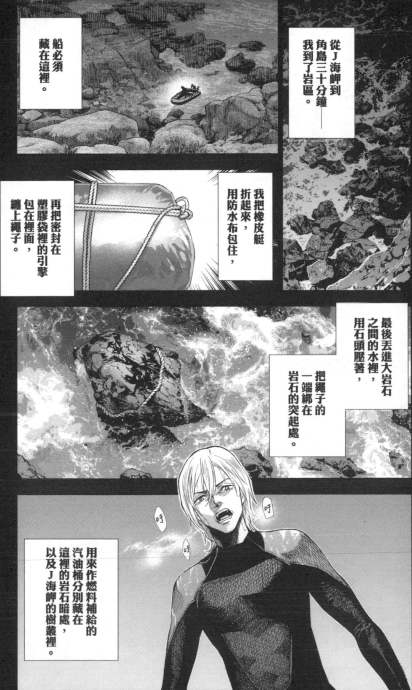

從J海岬到角島三十分鐘──我到了岩區。

船必須藏在這裡。

我把橡皮艇折起來，用防水布包住，

再把密封在塑膠袋裡的引擎包在裡面，纏上繩子。

最後丟進大岩石之間的水裡，用石頭壓著，

把繩子的一端綁在岩石的突起處。

呼

呼

呼

用來作燃料補給的汽油桶分別藏在這裡的岩石暗處，以及J海岬的樹叢裡。

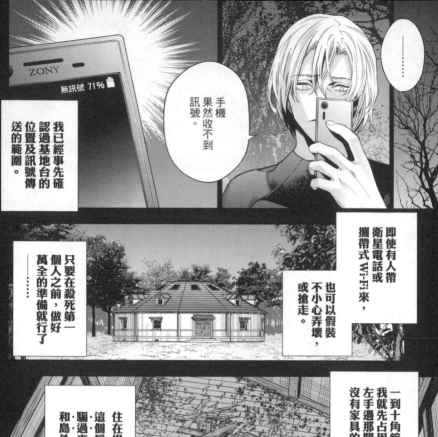

手機果然收不到訊號。

我已經事先確認過基地台的位置及訊號傳送的範圍。

即使有人帶衛星電話或攜帶式Wi-Fi來，也可以假裝不小心弄壞，或搶走。

只要在殺死第一個人之前，做好萬全的準備就行了──⋯⋯

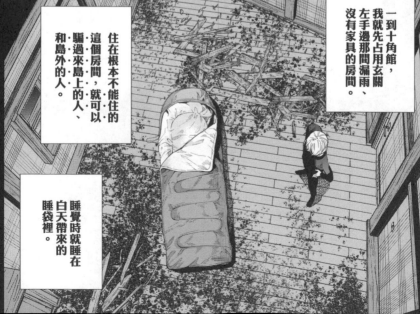

一到十角館，我就先占用玄關左手邊那間漏雨、沒有家具的房間。

住在根本不能住的這個房間，就可以騙過來島上的人、和島外的人。

睡覺時就睡在白天帶來的睡袋裡。

……這樣，逮捕罪人們的陷阱就全都備齊了。

角島的青色館是千織出生的地方，在那裡發生了與她父母相關的慘劇。

那六個罪人竟然為了滿足好奇心，要去那座島上——

起初，我想在角島殺了他們六人後再自殺。

但是，這麼一來，我會被當成那群罪人的同夥，埋葬在那裡……這讓我無法忍受。

我並不認為我的計畫非常完美，就某方面來說，我甚至覺得有點粗糙。

ザッ
喀

ザッ
喀

——無論如何掙扎，人終究不能成為神。

———重要的不是細節，而是框架。

———在過程中，可以因應各種狀況，隨時做適當處置的柔軟框架———

事情的成敗要靠自己的智力與機轉，

———尤其要靠運氣。

……然而，毋庸置疑，從現在起，我卻要把自己擺在「神」的位置上。

我知道，人不能成為神。

這是審判———

是超越法律的審判。

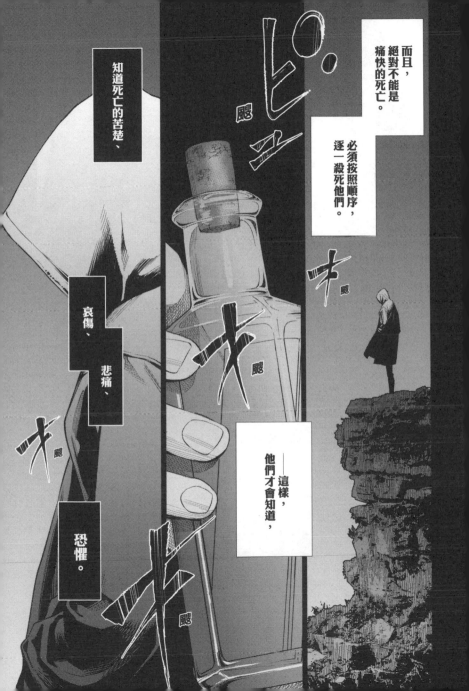

非做不可的是審判，以復仇為名的審判。

#28END

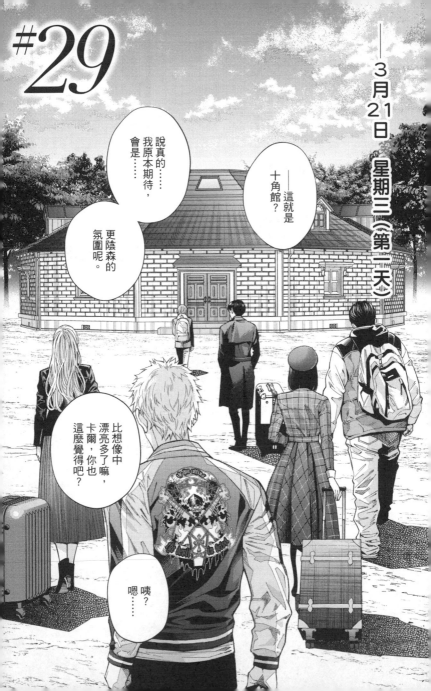

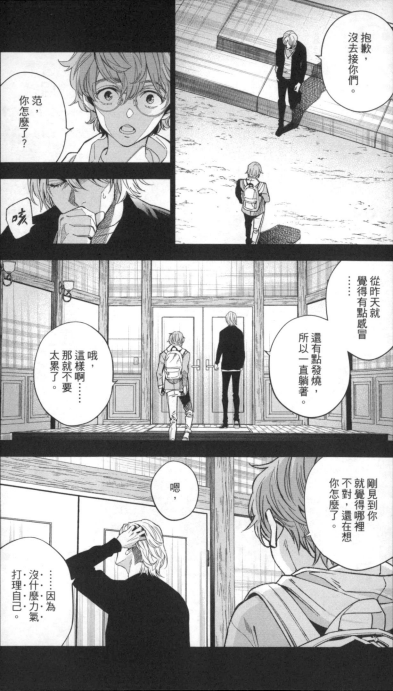

從第一天起，我就隨時表現出身體不舒服的樣子。

頭疼得有點嚴重......

你是不是該去休息了？

是啊，我先去睡了。

抱歉，我先去睡了。

嗯，這樣比較好。

那麼做起了作用，當天晚上我就藉口說感冒不舒服，理所當然地比其他人早一步回到了房間。

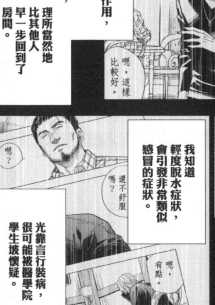

我知道輕度脫水症狀，會引發非常類似感冒的症狀。

嗯？

嗎？

還不舒服？

嗯，有點。

光靠言行裝病，很可能被醫學院學生坡懷疑。

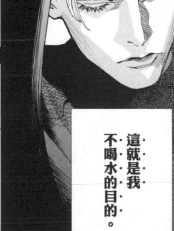

讓他診斷，確定我的確不舒服，就很容易單獨行動。

假裝在房間休息，也沒有人會懷疑......

這·就·是·我·不·喝·水·的·目·的·。

我換上潛水衣，帶著必需品，從窗戶出去。

走到岩區，組好橡皮艇，趁夜出海划向J海岬……

從那裡騎機車回到O市的家。

十一點了啊……真的好累。

可是，接下來才是關鍵。

語音信箱裡有江南的留言。

喂喂，守須？

我馬上打電話給江南。

如果聯絡不上她，就必須跟其他某人見面。

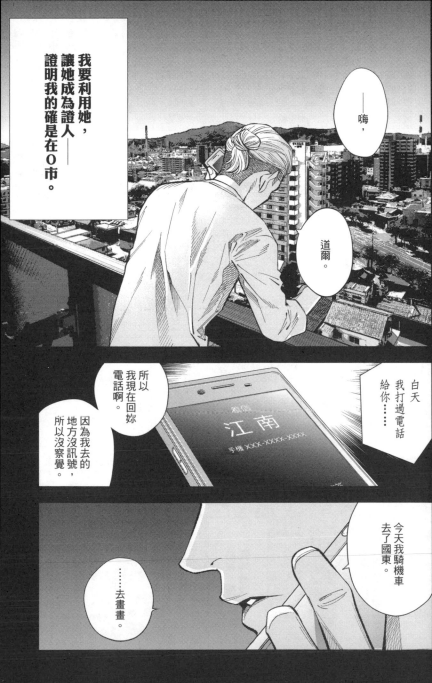

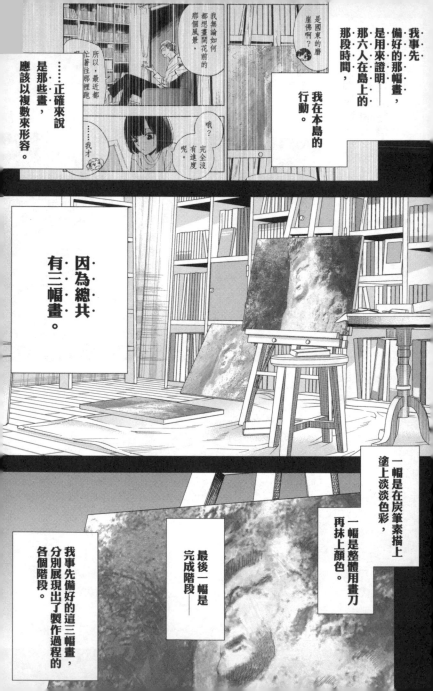

我事先備好的那幅畫，是用來證明那六人在島上的那段時間，我在本島的行動。

是國東的磨崖佛啊？

我無論如何都想畫閣花湘的那個風景。

所以，最近都往著那裡跑。

哦？完全沒有進度喔。

……我才

……正確來說是那些畫，應該以複數來形容。

因為總共有三幅畫。

一幅是在炭筆素描上塗上淡淡色彩，

一幅是整體用畫刀再抹上顏色。

最後一幅是完成階段──

我事先備好的這三幅畫，分別展現出了製作過程的各個階段。

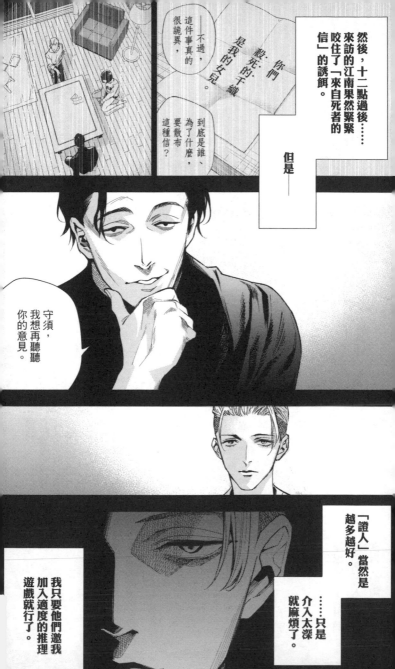

幸好
他們兩人的焦點
都集中在過去
而不是現在。

起碼不用擔心
他們會說出要去
島上找那六人
之類的話。

我說我會去
國東畫畫，

是國東的
磨崖佛啊？

我無論如何
都想畫
開花前的
那頃風景，

所以，最近都
忙著往那裡
跑呢。

哦？
完全沒
有進度
呢。

……我才
剛剛開始
畫啊。

跟他們約好
明天晚上再聯絡。

當時，
我還暗示他們
何不去安心院的
吉川家拜訪。

這也是為了盡可能
把他們兩人的注意力
從現在的角島移開。

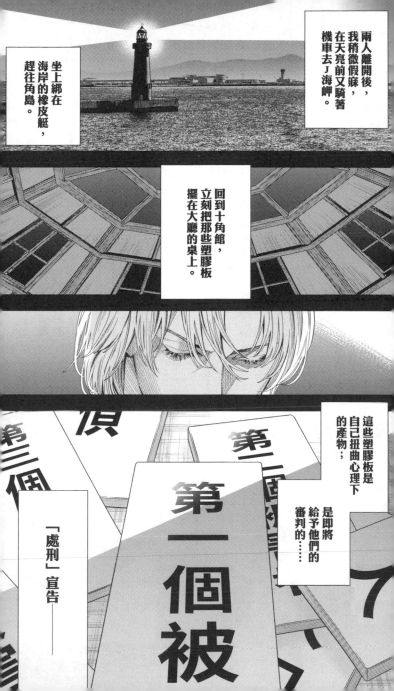

兩人離開後，我稍微假寐，在天亮前又騎著機車去J海岬。

坐上綁在海岸的橡皮艇，趕往角島。

回到十角館，立刻把那些塑膠板擺在大廳的桌上。

這些塑膠板是自己扭曲心理下的產物；是即將給予他們的審判的……

「處刑」宣告——

第一個被

第二個

第三個

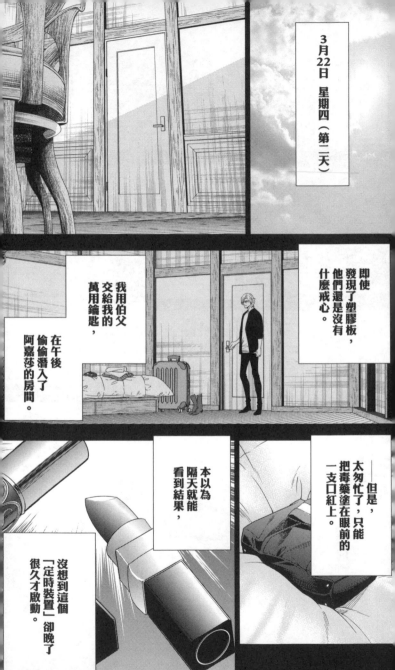

3月22日 星期四（第二天）

即使發現了塑膠板，他們還是沒有什麼戒心。

我用伯父交給我的萬用鑰匙，在午後偷偷潛入了阿嘉莎的房間。

本以為隔天就能看到結果，

——但是，太匆忙了，只能把毒藥塗在眼前的一支口紅上。

沒想到這個「定時裝置」卻晚了很久才啟動。

接下來就是利用那個十一角形的杯子。

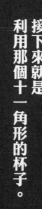

第一天晚上我就發現了那個奇特的杯子的存在。

我湊巧拿到了那個杯子。

……這個可以利用。

早上我攞好塑膠板，就順便把那個杯子悄悄帶回了房間。

櫥櫃裡還有好幾個多出來的杯子，所以我先拿其中一個出來替補。

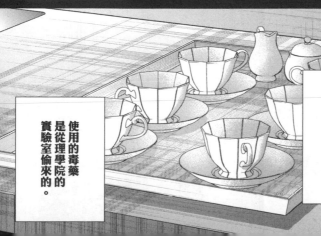

在杯子上塗好無臭無味的亞砒酸後，再跟放在廚房裡的六個杯子中的其中一個調換。

使用的毒藥是從理學院的實驗室偷來的。

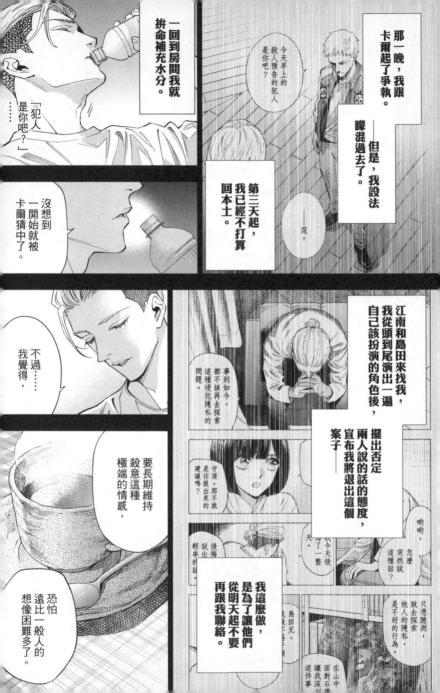

那一晚，我跟卡爾起了爭執。

——但是，我設法矇混過去了。

「范。」

今天早上的殺人預告的犯人是你吧？

一回到房間我就拚命補充水分。

「犯人是你吧？」……

沒想到一開始就被卡爾猜中了。

第三天起，我已經不打算回本土。

江南和島田來找我，我從頭到尾演出一遍自己該扮演的角色後，擺出否定兩人說的話的態度，宣布我將退出這個案子。

事到如今，都不該再去探索這種侵犯隱私的問題。

守須，那不就是你提出來的建議嗎？

後悔說出輕率的話。

啊啊。

怎麼突然說這種話？

我今天忙了一整天。

只憑臆測，就去探索他人的隱私，是不好的行為。

不過……我覺得，要長期維持殺意這種極端的情感，恐怕遠比一般人的想像困難多了。

我這麼做，是為了讓他們從明天起不要再跟我聯絡。

在山中面對石頭，讓我深思遺件事。

島田兄，我感到慚愧。

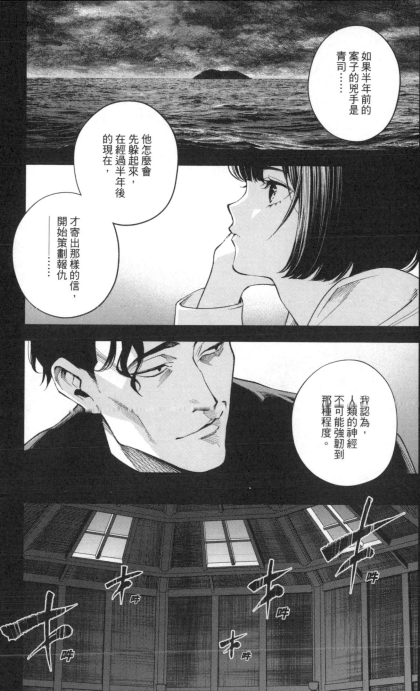

如果半年前的案子的兇手是青司……

他怎麼會先躲起來，在經過半年後的現在，

才寄出那樣的信，開始策劃報仇……

我認為，人類的神經不可能強韌到那種程度。

咔 咔 咔 咔 咔 咔

會選擇奧希茲做為第一個被害人，有幾個理由。

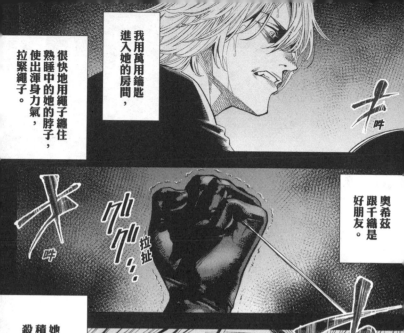

我用萬用鑰匙進入她的房間，

很快地用繩子纏住熟睡中的她的脖子，使出渾身力氣，拉緊繩子。

奧希茲跟千織是好朋友。

她應該沒有積極協助殺害千織。

——但是，我不能只把她排除在復仇的對象之外。

說不定她早就察覺角島是千織的故鄉……

也早就察覺我與千織的關係。

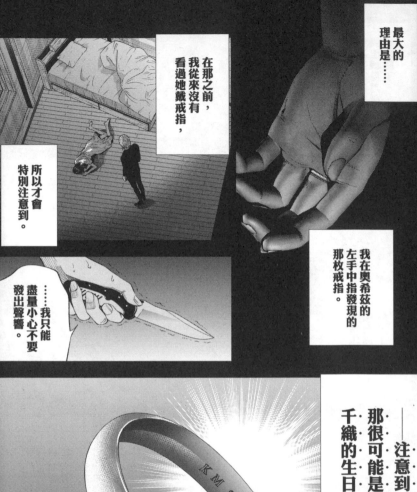

最大的理由是……

在那之前，我從來沒有看過她戴戒指，

所以才會特別注意到。

我在奧希茲的左手中指發現的那枚戒指。

……我只能盡量小心不要發出聲響。

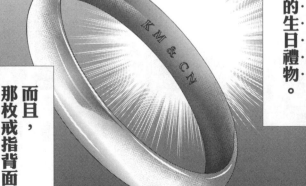

——注意到那很可能是我送給千織的生日禮物。

而且，那枚戒指背面，還刻著我跟千織的名字縮寫。

*譯註：KM 恭（守須 Kyoichi Morisu）

連手腕一起切下來，就會被當成是「模仿」去年的青色館事件。

我希望能藉此達到暗示「青司的存在」的效果——

為了保留外來入侵者的可能性，我拉開了窗戶的鎖扣，

也沒有把門鎖上。

最後，從廚房的抽屜拿來「第一個被害人」的塑膠板，貼在門上。

第一個被害人

切下來的手埋在建築物後面的地底下。

我打算等一切都結束後，再把手挖出來，拔下戒指，

嘎

哧

——我殺了人，

我親手
殺了人……

……已經
不能停下來了。

已經……
不能
回頭了。

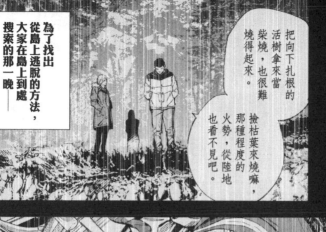

把向下扎根的活樹拿來當柴燒，也很難燒得起來。

撿枯葉來燒嘛，那種程度的火勢，從陸地也看不見吧。

為了找出從島上逃脫的方法，大家在島上到處搜索的那一晚——

是卡爾選中了有毒的杯子。

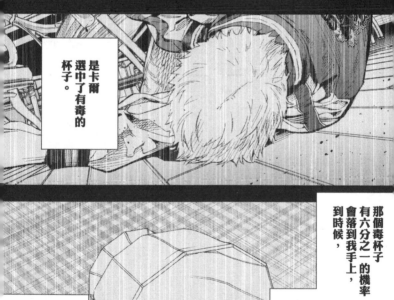

那個毒杯子有六分之一的機率會落到我手上，到時候，

我只要不喝就行了。

但是，完全沒那種必要，因為卡爾成了「第二個被害人」。

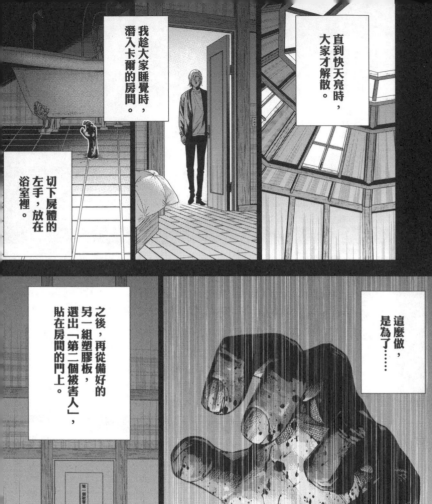

直到快天亮時，大家才解散。

我趁大家睡覺時，潛入卡爾的房間。

切下屍體的左手，放在浴室裡。

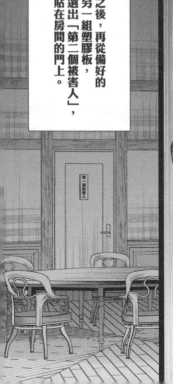

第一個被害人

之後，再從備好的另一組塑膠板，選出「第二個被害人」，貼在房間的門上。

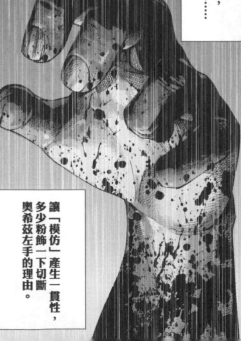

這麼做，是為了……

讓「模仿」產生一貫性，多少粉飾一下切斷奧希茲左手的理由。

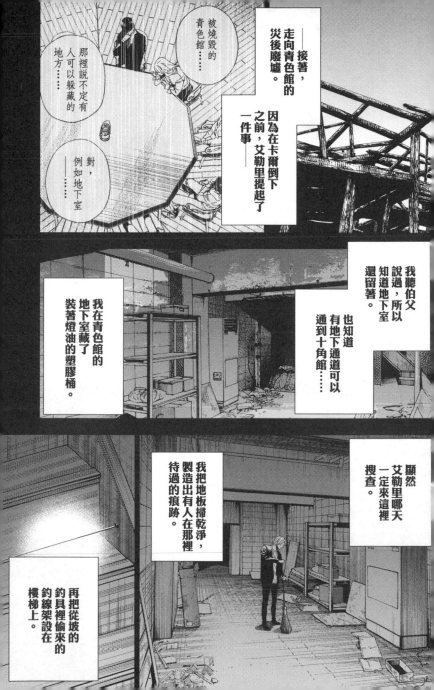

——接著，走向青色館的災後廢墟。

因為在卡爾倒下之前，艾勒里提起了一件事——

被燒毀的青色館……

那裡說不定有人可以躲藏的地方……

對，例如地下室……

我聽伯父說過，所以知道地下室還留著。

也知道有地下通道可以通到十角館……

我在青色館的地下室藏了裝著燈油的塑膠桶。

顯然艾勒里哪天一定來這裡搜查。

我把地板掃乾淨，製造出有人在那裡待過的痕跡。

再把從坡的釣具裡偷來的釣線架設在樓梯上。

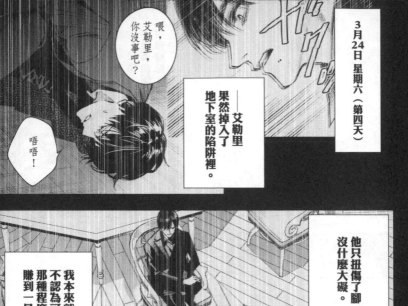

喂，艾勒里，你沒事吧？

3月24日 星期六（第四天）

——艾勒里果然掉入了地下室的陷阱裡。

唔唔！

他只扭傷了腳，沒什麼大礙。

我本來就不認為可以靠那種程度的小花招賺到一具屍體。

——於是，坡提議搜查每個人的房間。

我想提議大家一起搜查每個人的房間。

當然，我也思考過這種狀況。

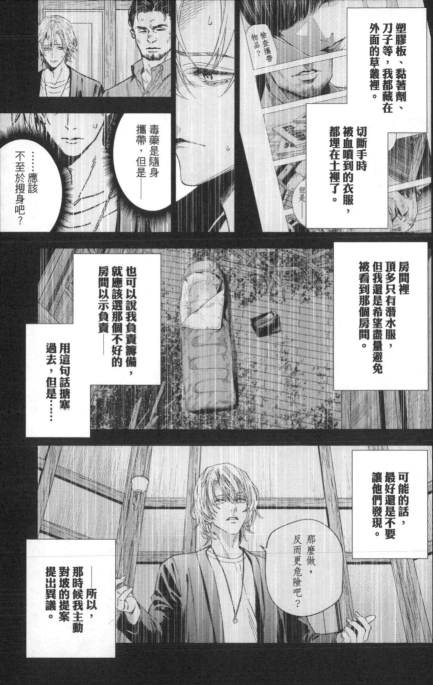

塑膠板、黏著劑、刀子等，我都藏在外面的草叢裡。

檢查攜帶物品？

切斷手時被血噴到的衣服，都埋在土裡了。

毒藥是隨身攜帶，但是——

……應該不至於搜身吧？

但是……

房間裡頂多只有潛水服，但我還是希望盡量避免被看到那個房間。

也可以說我負責籌備，就應該選那個不好的房間以示負責——

用這句話搪塞過去，但是……

可能的話，最好還是不要讓他們發現。

那麼做，反而更危險吧？

——所以，那時候我主動對坡的提案提出異議。

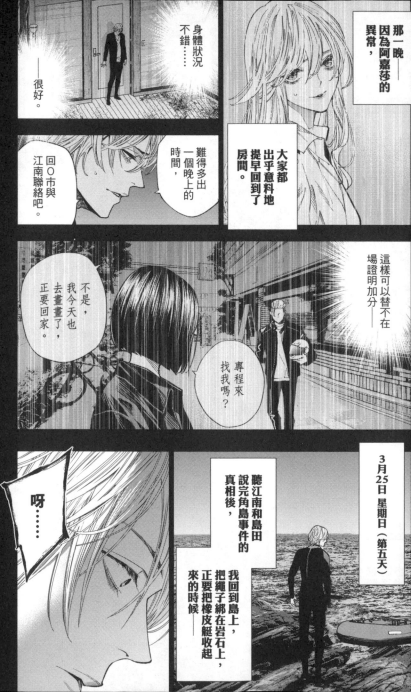

那一晚——因為阿嘉莎的異常，

身體狀況不錯……

——很好。

大家都出乎意料地提早回到了房間。

難得多出一個晚上的時間，

回〇市與江南聯絡吧。

這樣可以替不在場證明加分——

不是，我今天也去畫畫了，正要回家。

專程來找我嗎？

3月25日 星期日（第五天）

聽江南和島田說完角島事件的真相後，

我回到島上，把繩子綁在岩石上，正要把橡皮艇收起來的時候——

呀……

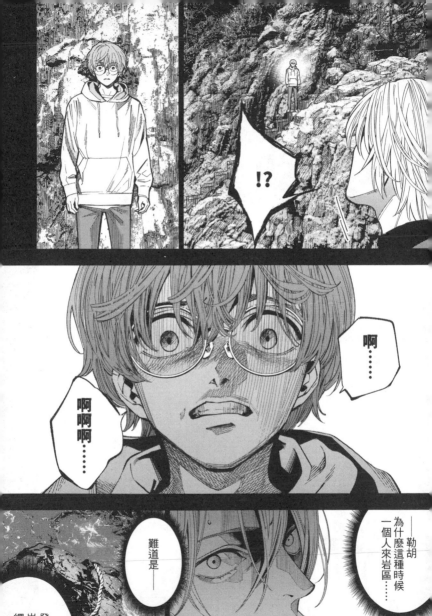

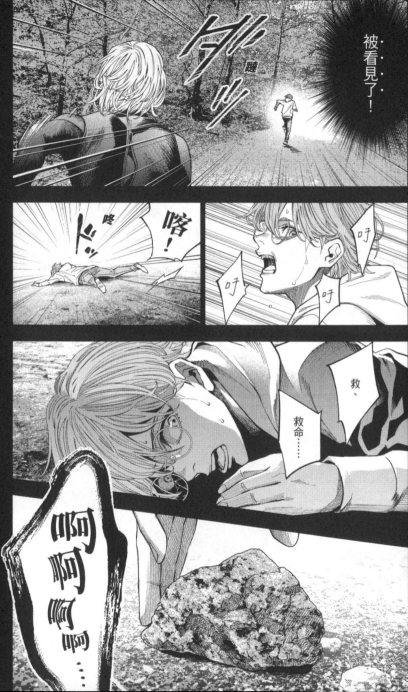

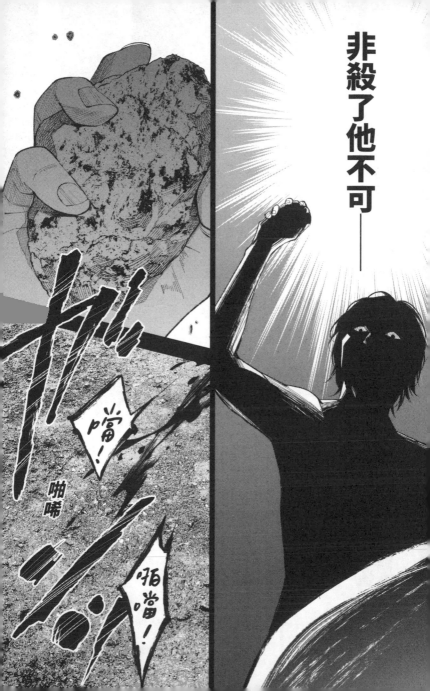

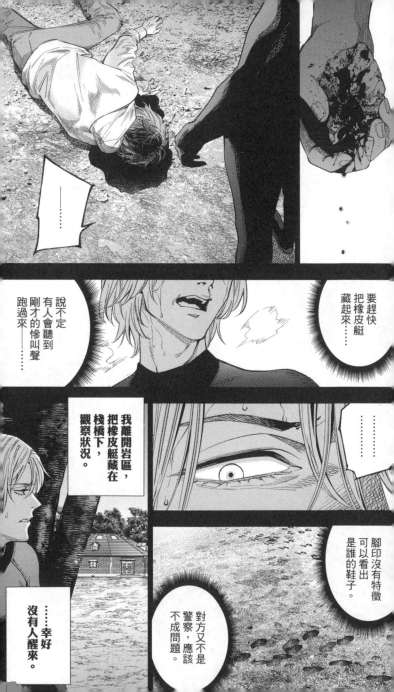

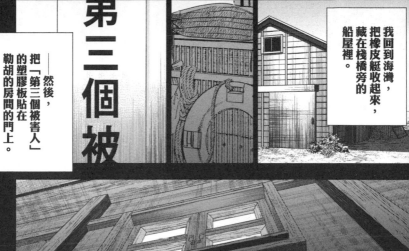

我回到海灣，把橡皮艇收起來，藏在棧橋旁的船屋裡。

——然後，把「第三個被害人」的塑膠板貼在勒胡的房間的門上。

第三個被

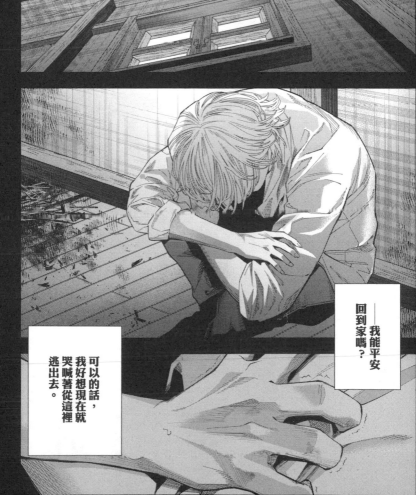

——我能平安回到家嗎？

可以的話，我好想現在就哭喊著從這裡逃出去。

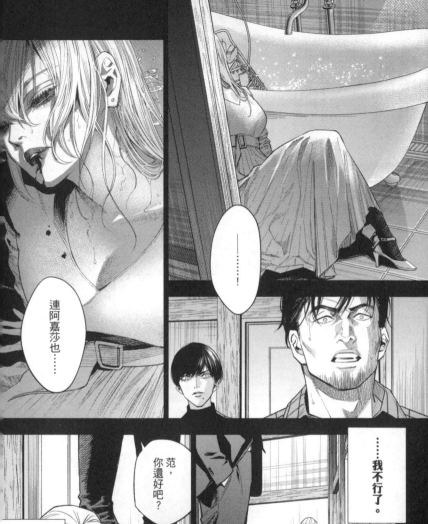

連阿嘉沙也……

……！

范，
你還好吧？

……我不行了。

到極限了……
我再也無法忍受了。

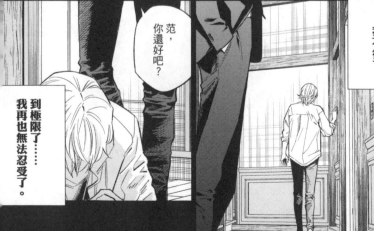

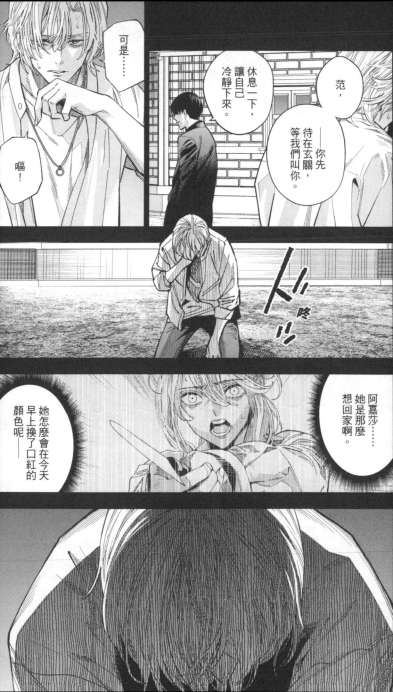

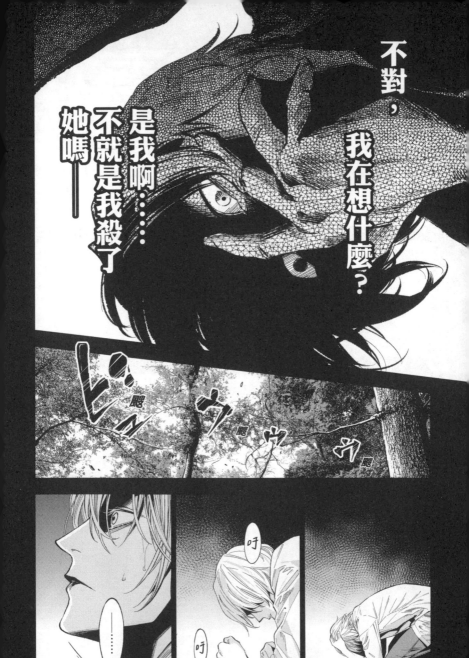

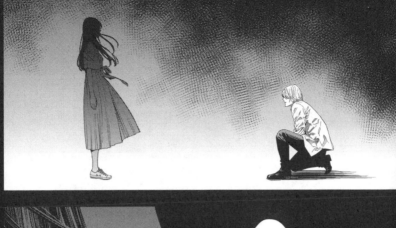

千織……

……我不能在這時候放棄。

我絕對不能逃走。

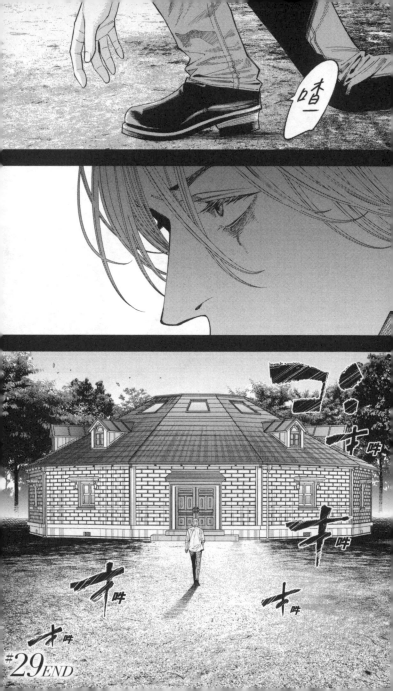

#29 END

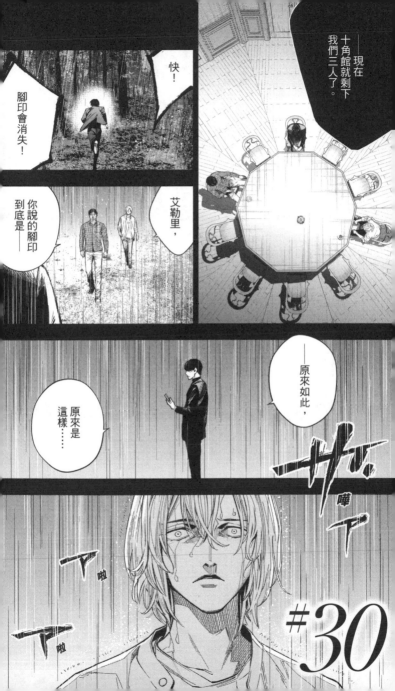

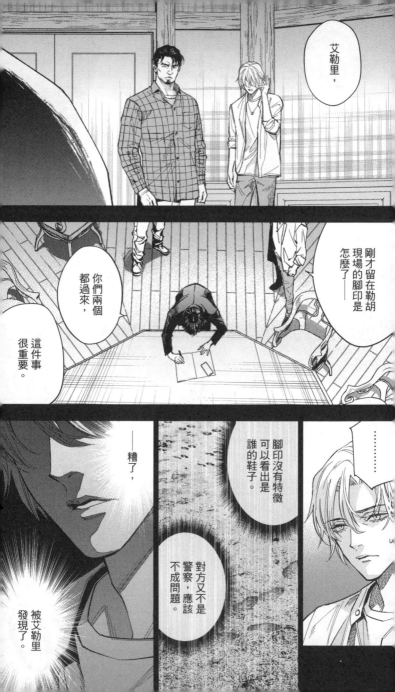

館廢墟

樓梯

屍體

他發現了
我在殺害勒害胡的現場，
因為慌亂而放過的
那個致命性失誤……

發現了從海上來
又回到海上的
那個腳印……

屍體

我早就有覺悟，
隨著被害人的
人數增加，

嫌疑人的
範圍縮小，
就會越來越
難行動。

最糟的狀況，
也可能發生
一對多的格鬥。

我隨時在
口袋裡藏著
一把刀。

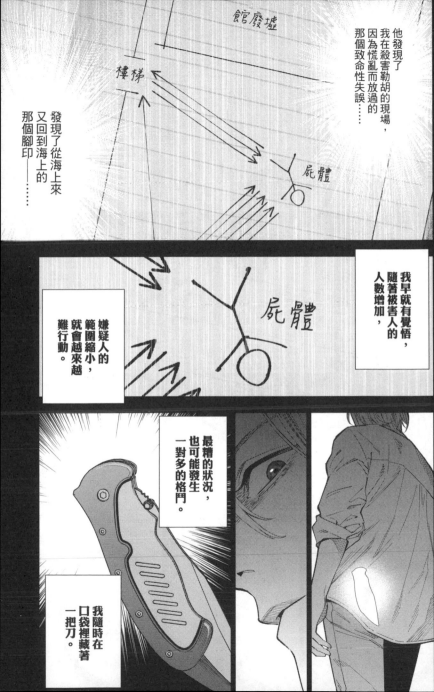

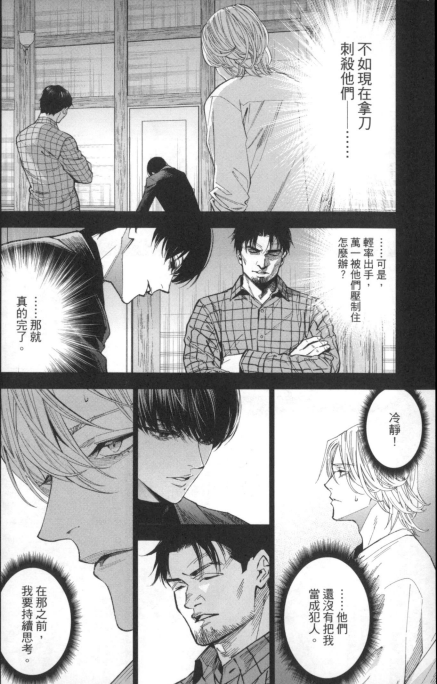

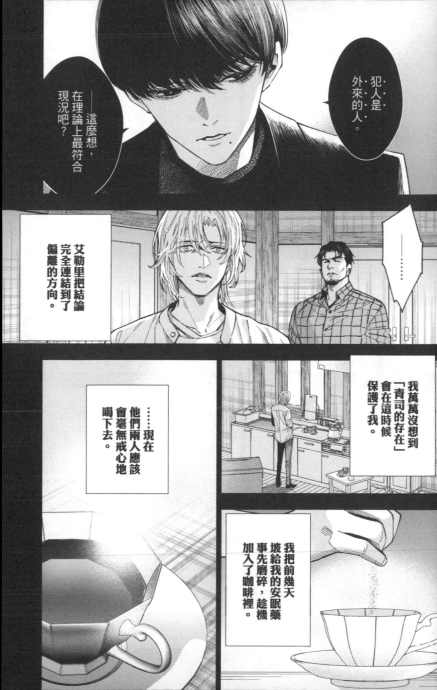

——這麼想，在理論上最符合現況吧？

犯・人・是・外・來・的・人・。

艾勒里把結論完全連結到了偏離的方向。

……

我萬萬沒想到「青司的存在」會在這時候保護了我。

……現在他們兩人應該會毫無戒心地喝下去。

我把前幾天坡給我的安眠藥事先磨碎，趁機加入了咖啡裡。

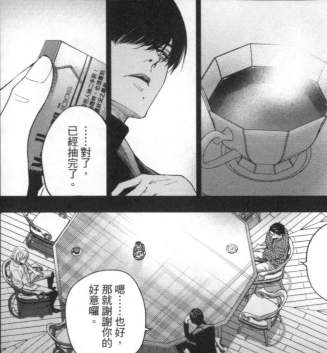

……對了，已經抽完了。

——要不要抽我的？

嗯……也好，那就謝謝你的好意囉。

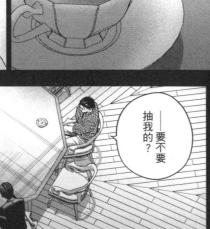

——這是大好機會。

一根添加了氫化鉀的香菸……

跟坡抽的菸同一個牌子。

我迅速從上衣的口袋拿出一樣東西——

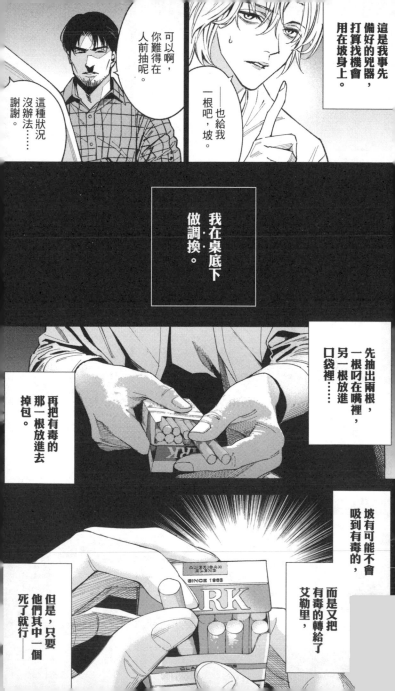

這是我事先備好的兇器，打算找機會用在坡身上。

可以啊，你難得在人前抽呢。

——也給我一根吧，坡。

這種狀況沒辦法……謝謝。

我·在·桌·底·下·做·調·換。

先抽出兩根，一根叼在嘴裡，另一根放進口袋裡……

再把有毒的那一根放進去掉包。

坡有可能不會吸到有毒的，

而是又把有毒的轉給了艾勒里，

但是，只要他們其中一個死了就行——

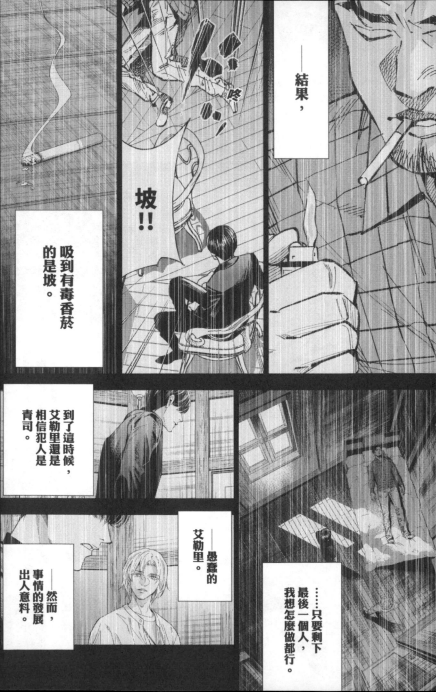

——結果，

坡‼

咚

吸到有毒香菸的是坡。

到了這時候，艾勒里還是相信犯人是青司。

——然而，事情的發展出人意料。

——愚蠢的艾勒里。

……只要剩下最後一個人，我想怎麼做都行。

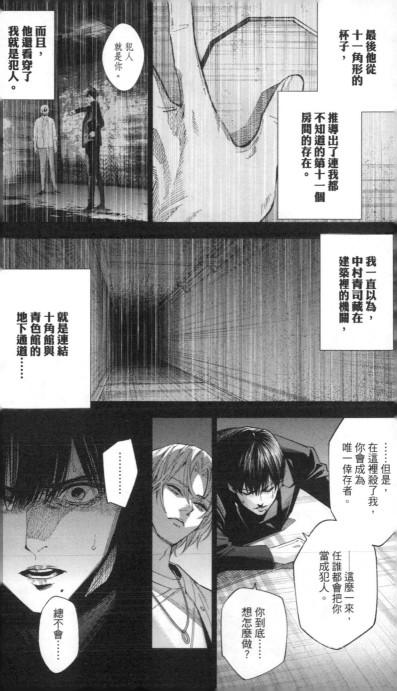

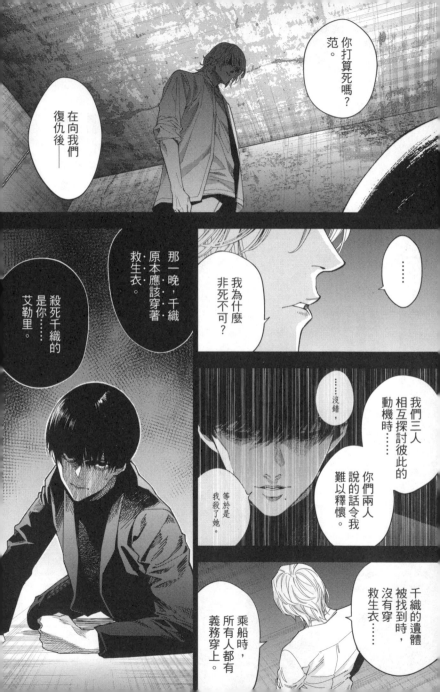

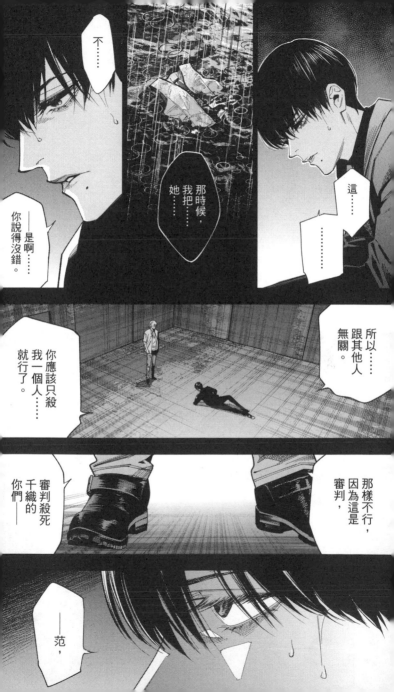

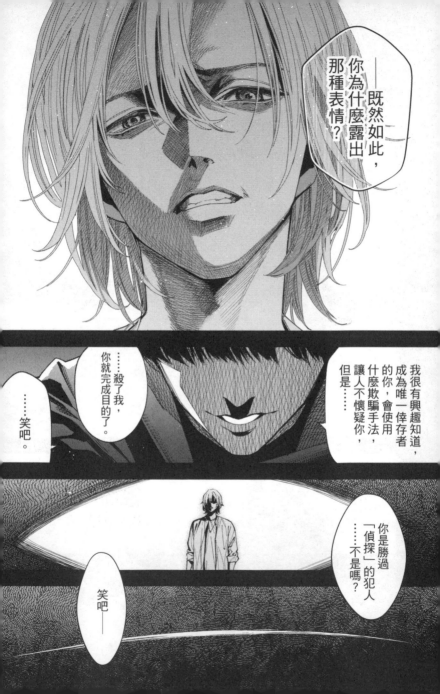

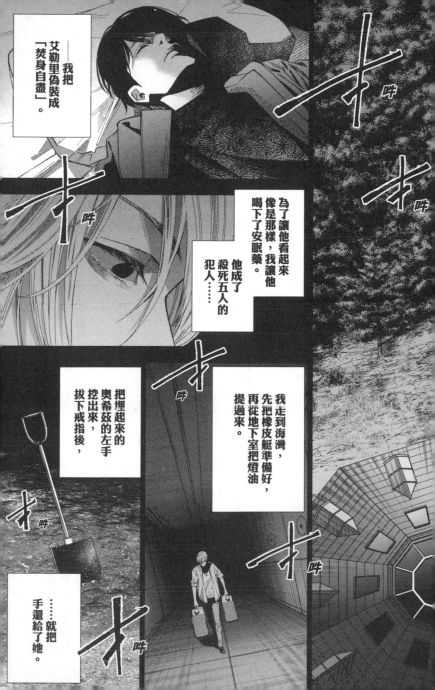

──我把艾勒里偽裝成「焚身自盡」。

為了讓他看起來像是那樣，我讓他喝下了安眠藥。

他成了殺死五人的犯人……

把埋起來的奧希茲的左手挖出來，拔下戒指後，

我走到海灣，先把橡皮艇準備好，再從地下室把燈油提過來。

……就把手還給了她。

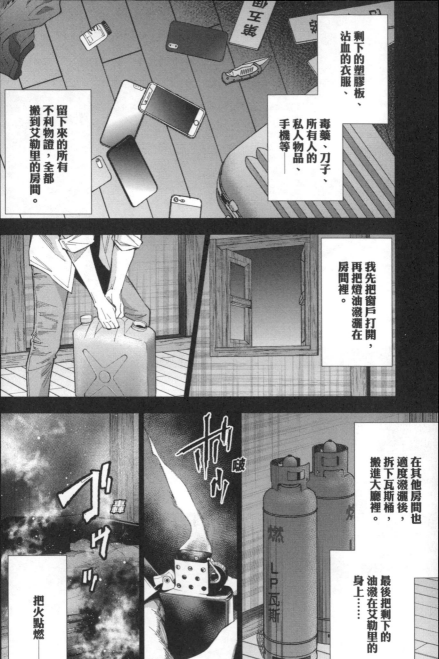

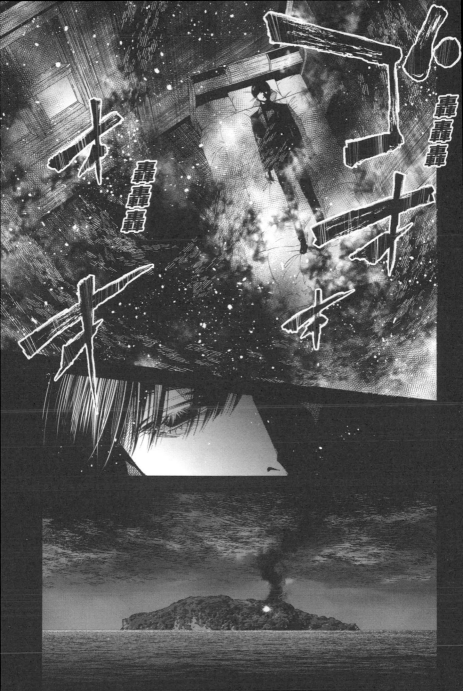

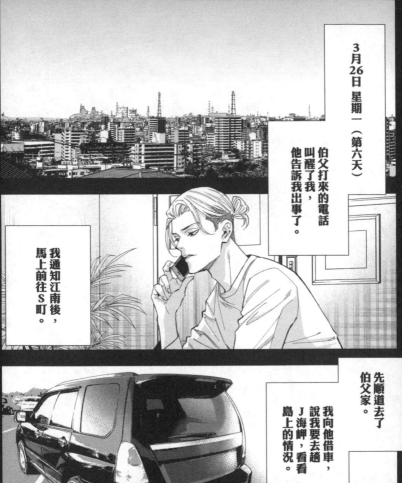

3月26日 星期一（第六天）

伯父打來的電話叫醒了我，他告訴我出事了。

我通知江南後，馬上前往S町。

先順道去了伯父家。

我向他借車，說我要去趟J海岬，看看島上的情況。

到了J海岬，我就把藏好的橡皮艇、打氣筒都裝進車子裡。

在那個時候，角島是焦點，沒有人會注意到J海岬。

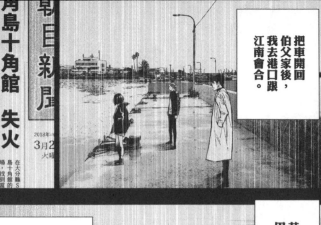

把車開回伯父家後，我去港口跟江南會合。

整體而言，之後的進展十分順利。

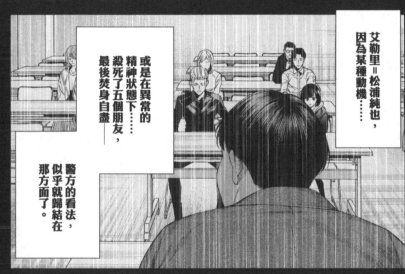

艾勒里＝松浦純也，因為某種動機……

或是在異常的精神狀態下……殺死了五個朋友，最後焚身自盡——

警方的看法，似乎就歸結在那方面了。

用來證明我在本土的行動的其中兩幅不要的畫，已經被我處理掉了。

沒有任何遺漏的事了。

——我已經什麼都不怕了。

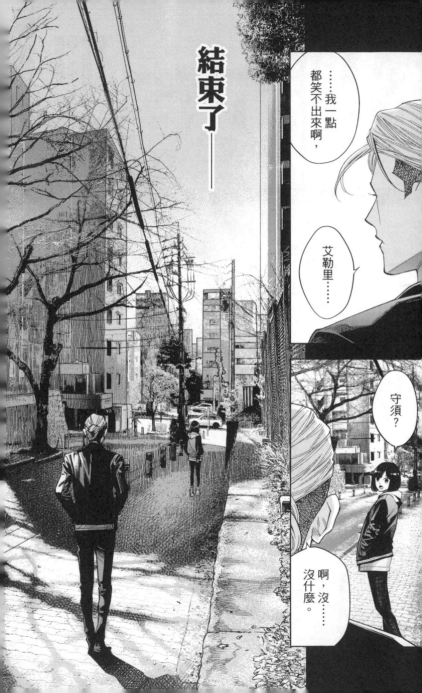

結束了——

……我一點都笑不出來啊，

艾勒里……

守須？

啊，沒……沒什麼。

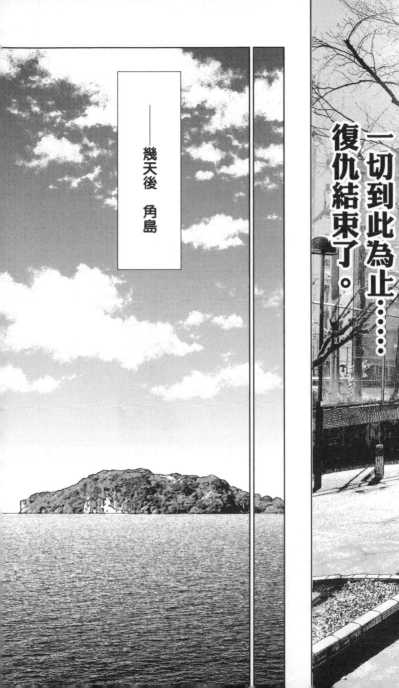

一切到此為止……
復仇結束了。

──幾天後　角島

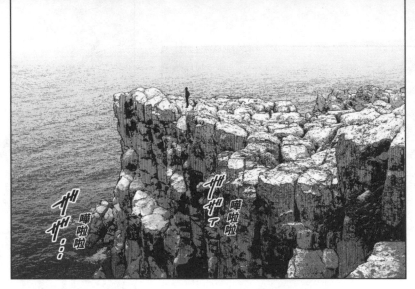

……千織，

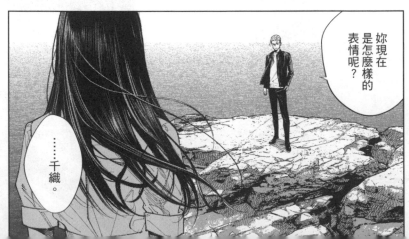

妳現在
是怎麼樣的
表情呢？

……千織。

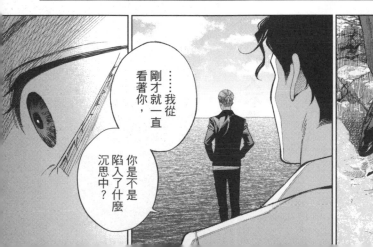

……我從剛才就一直看著你，

你是不是陷入了什麼沉思中？

喳

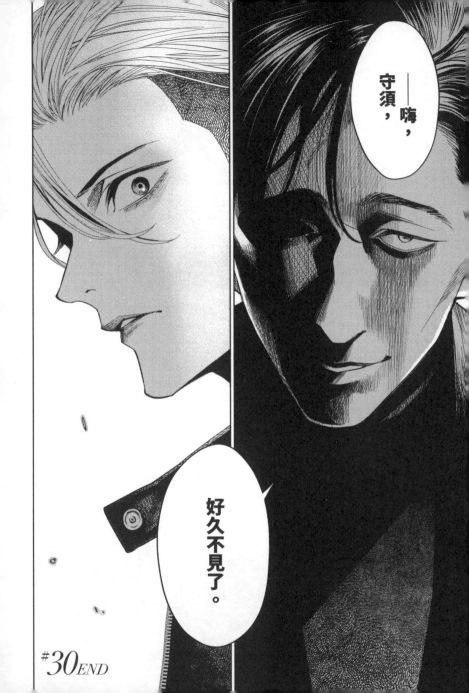

#30 END

島田兄？

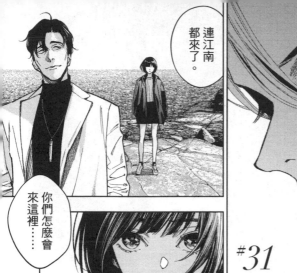

連江南都來了。

你們怎麼會來這裡⋯⋯

#31

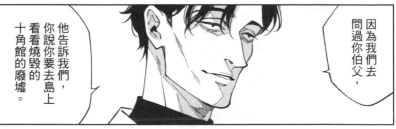

因為我們去問過你伯父，

他告訴我們，你說你要去島上看看燒毀的十角館的廢墟。

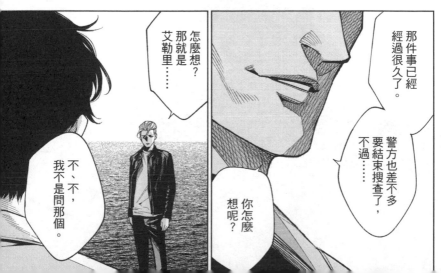

那件事已經經過很久了。

警方也差不多要結束搜查了，不過⋯⋯

你怎麼想呢？

怎麼想？那就是艾勒里⋯⋯

不、不，我不是問那個。

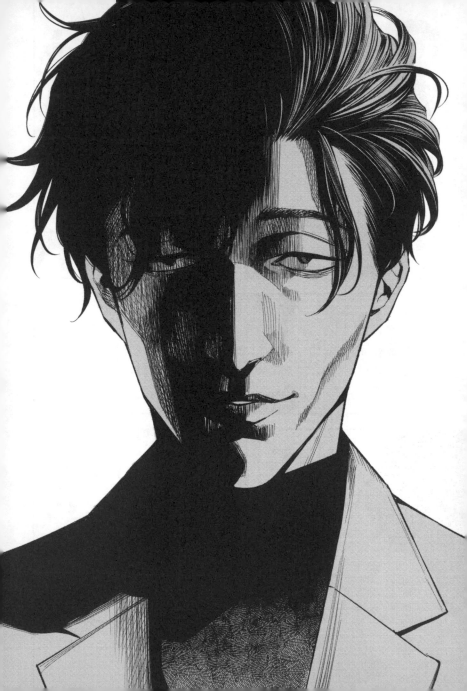

我是想問你，覺不覺得可能還有其他的真相？

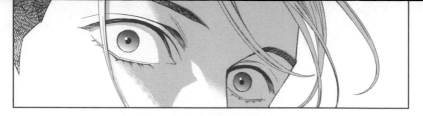

## 這個人到底想說什麼？

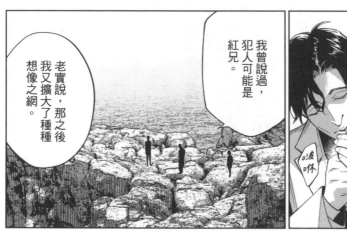

老實說，那之後我又擴大了種種想像之網。

我曾說過，犯人可能是紅兄。

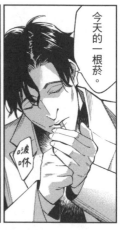

今天的一根菸。

## 這個人總不會察覺到了什麼吧？

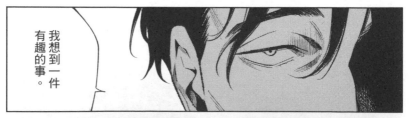

我想到一件有趣的事。

不要再說了。

這件事……

已經結束了。

哎呀，別那麼說嘛，聽我說啊。

有件事我一直想不通，

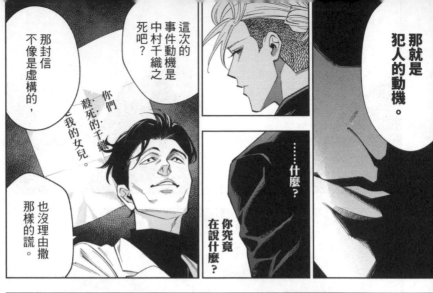

那就是犯人的動機。

……什麼？

你究竟在說什麼？

這次的事件動機是中村千織之死吧？

那封信不像是虛構的，

你們殺死的千織，我的女兒。

也沒有理由撒那樣的謊。

此外，關於中村千織的真正死因，也有了新的發現。

這是放在中村千織墳前的自白信——

從大野由美寫的這封信，我們得知——

大野由美

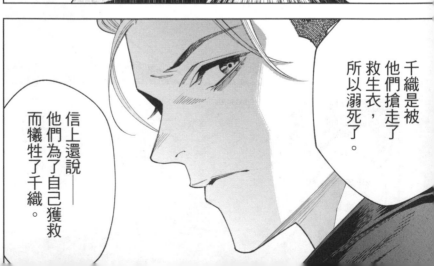

千織是被他們搶走了救生衣，所以溺死了。

信上還說——他們為了自己獲救而犧牲了千織。

「中村千織是被殺死的」這句話，讓我百思不解。

……可是，

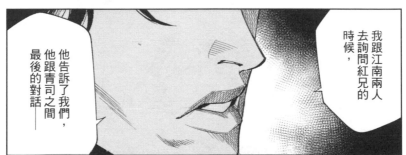

我跟江南兩人去詢問紅兄的時候，

他告訴了我們，他跟青司之間最後的對話──

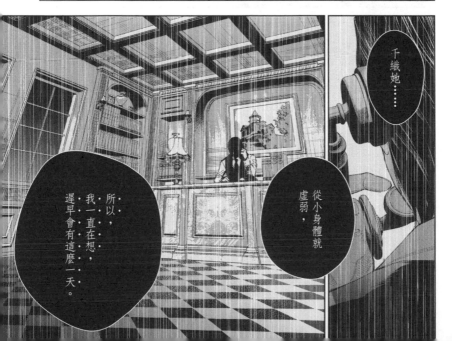

千織她……

從小身體就虛弱，

所以，我一直在想，遲早會有這麼一天。

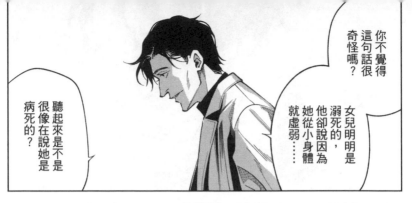

你不覺得這句話很奇怪嗎？

女兒明明是溺死的，他卻說因為她從小身體就虛弱……

聽起來是不是很像在說她是病死的？

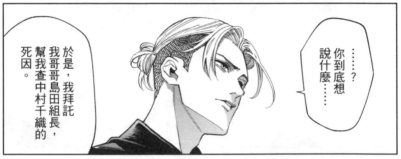

……？你到底想說什麼……

於是，我拜託我哥哥島田組長，幫我查中村千織的死因。

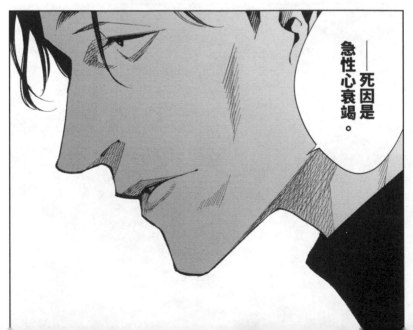

──死因是急性心衰竭。

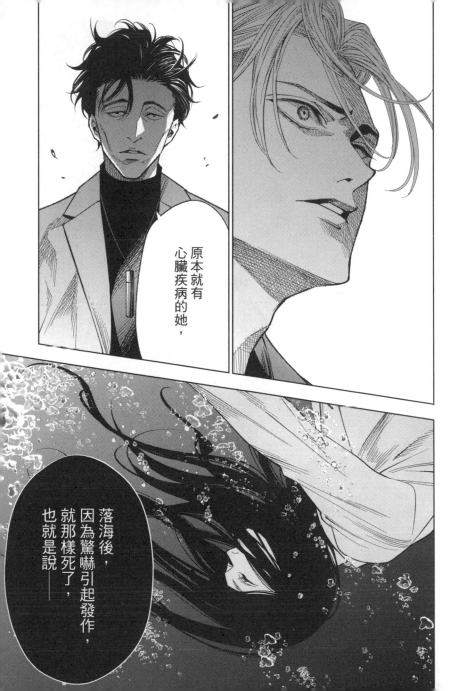

原本就有心臟疾病的她，

落海後，因為驚嚇引起發作，就那樣死了，也就是說——

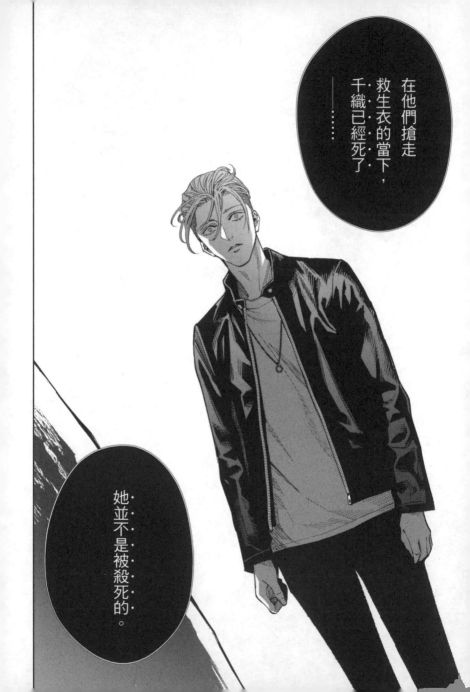

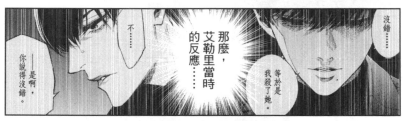

那麼，艾勒里當時的反應……

不……

你說得沒錯。

——是啊，你說得沒錯。

沒錯……

等於是我殺了她。

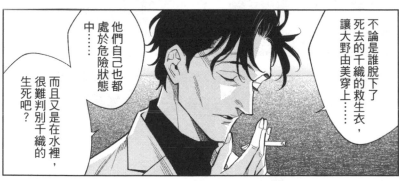

不論是誰脫下了死去的千織的救生衣，讓大野由美穿上……

他們自己也都處於危險狀態中……

而且又是在水裡，很難判別千織的生死吧？

不過，青司為什麼會特地對紅兄說那種話呢？

聽說他還向警方再三確認過死因——

好了，

言歸正傳。

另一方面，如我剛才所說，中村千織的死，廣義上是意外死亡——

身為親人的青司和紅兄，都知道這件事。

警方也有掌握到救生衣這件事，

聽說因為死因是心臟病發，所以判斷不構成刑案。

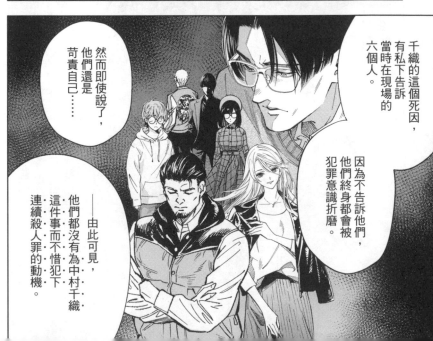

千織的這個死因，有私下告訴當時在現場的六個人。

因為不告訴他們，他們終身都會被犯罪意識折磨。

然而即使說了，他們還是苛責自己⋯⋯

——由此可見，他們都沒有為中村千織這件事而不惜犯下連續殺人罪的動機。

犯人是以為中村千織是被殺死的人。

有誰跟中村千織走得很近，又不知道她的真正死因呢？

柯南這幾天都跟我一起行動，所以不可能犯案。

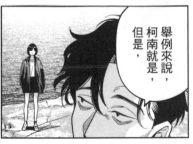

舉例來說，柯南就是，但是，

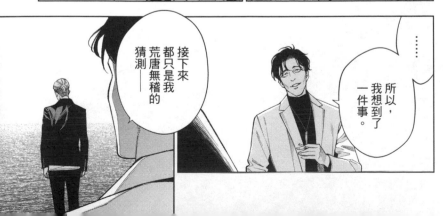

接下來都只是我荒唐無稽的猜測——

所以，我想到了一件事。

‥‥

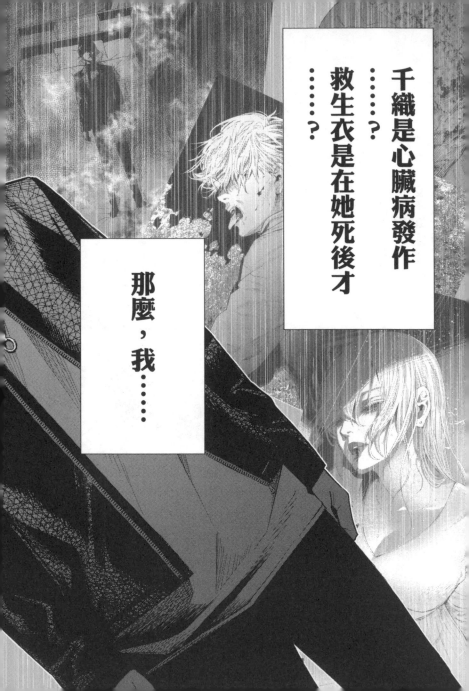

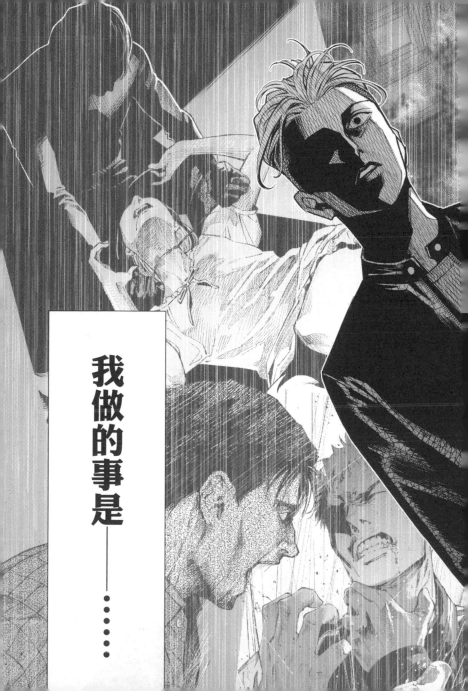

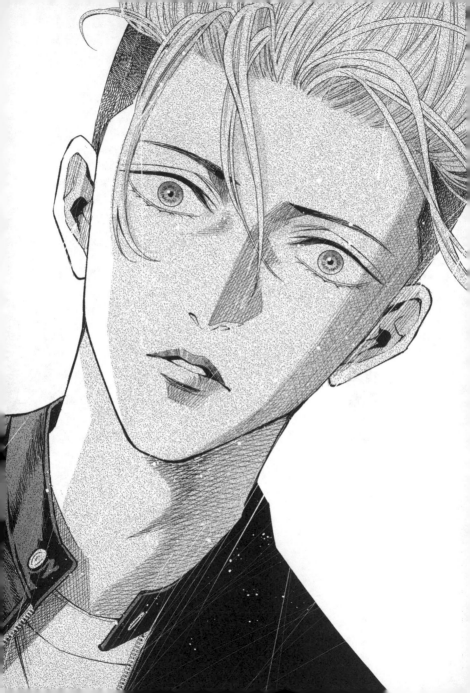

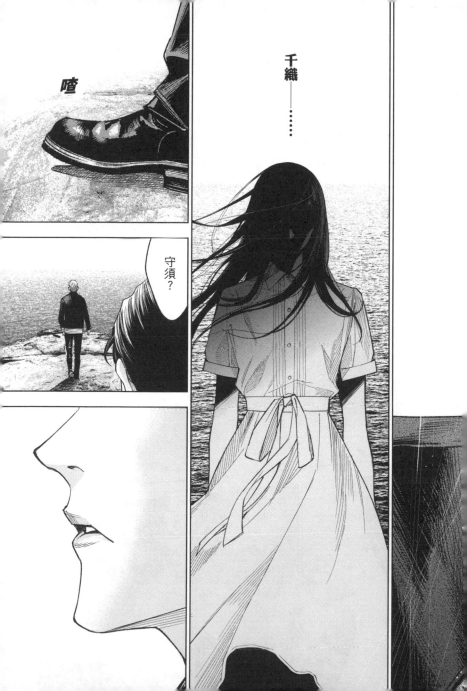

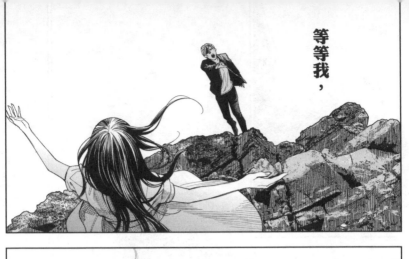

等等我，

千織——

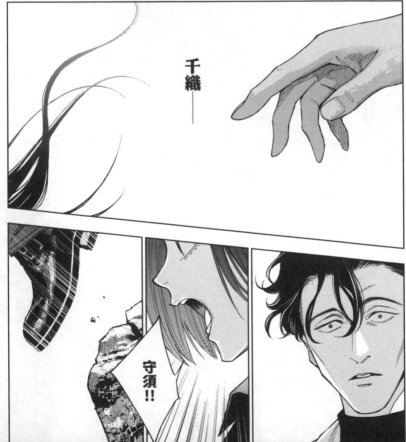

守須!!

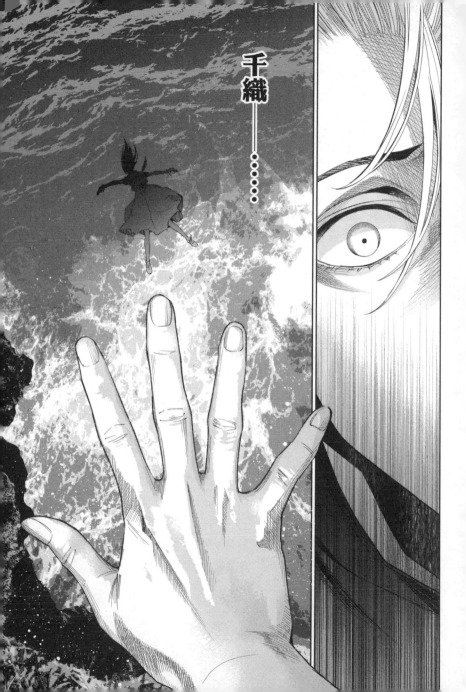

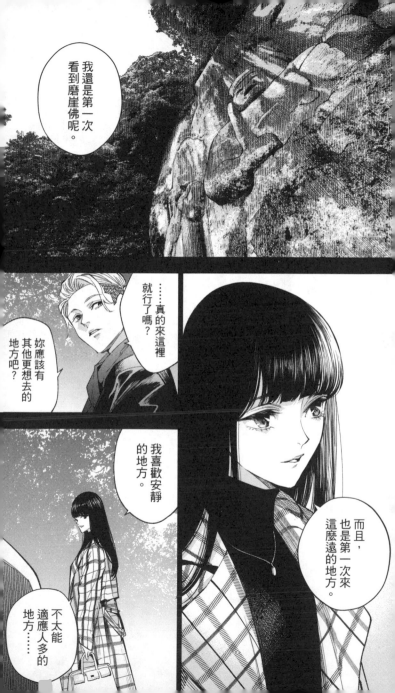

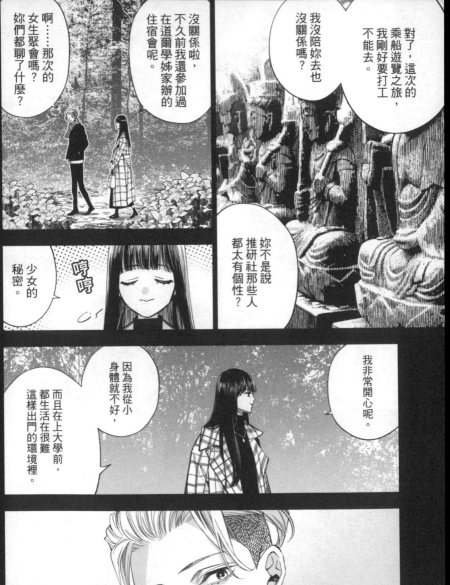

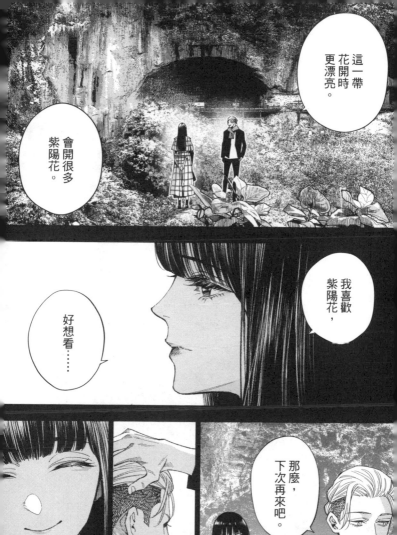

這一帶花開時更漂亮。

會開很多紫陽花。

我喜歡紫陽花，

好想看……

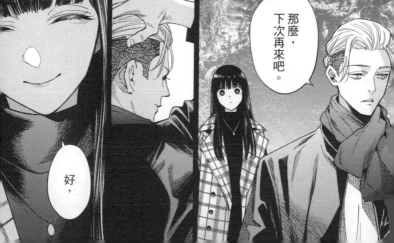

那麼，下次再來吧。

好，

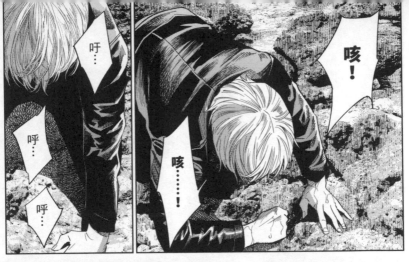

妳連死都不讓我死嗎？

千織———……

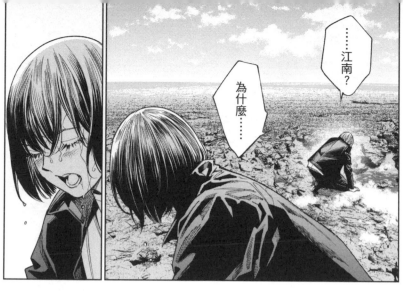

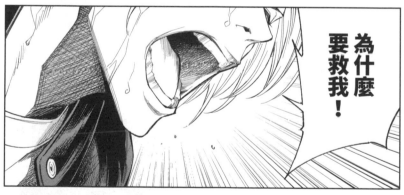

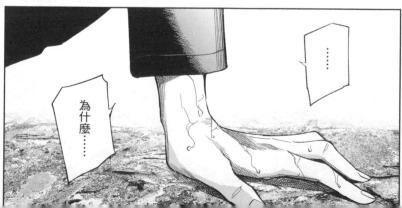

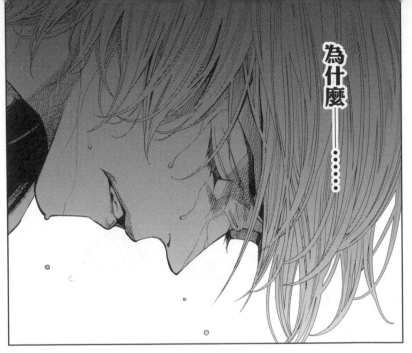

為什麼──……

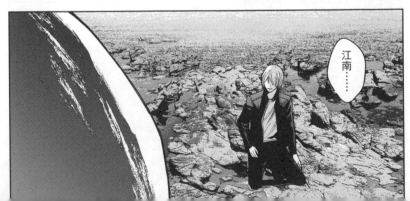

江南……

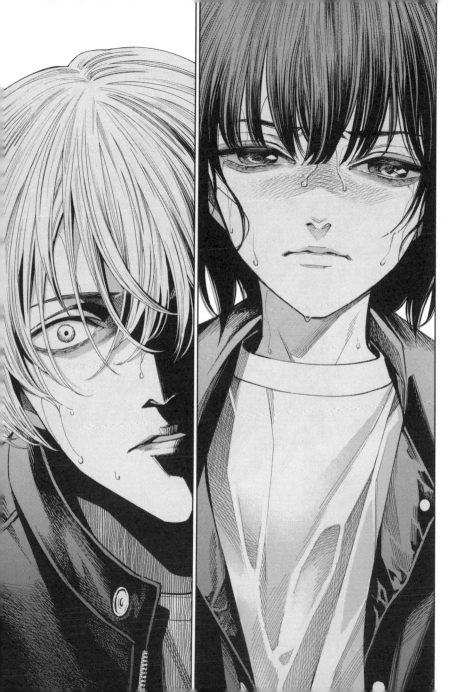

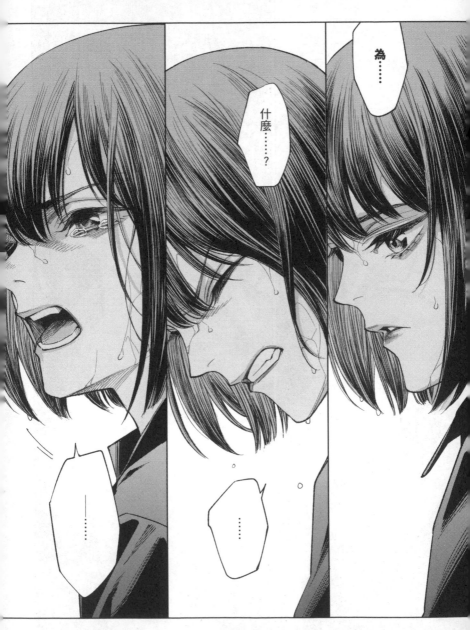

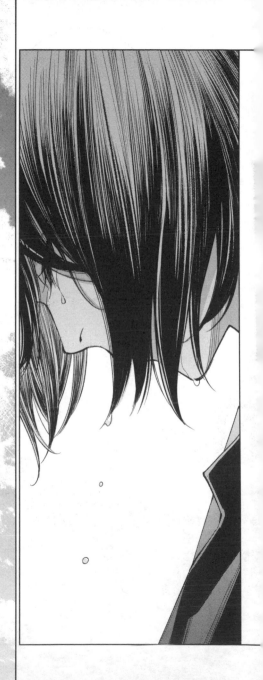

……守須，

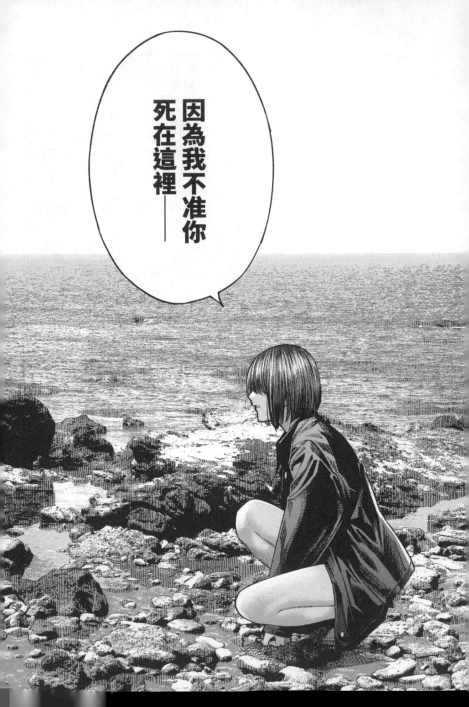

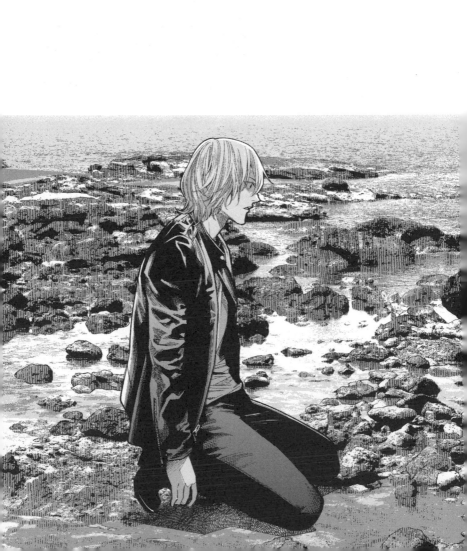

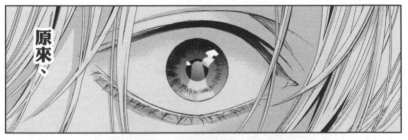
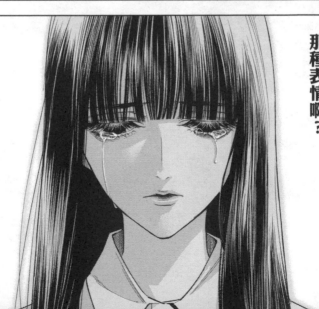

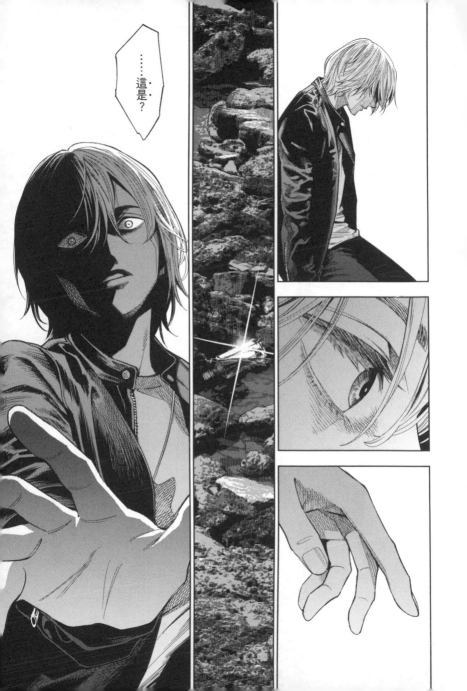

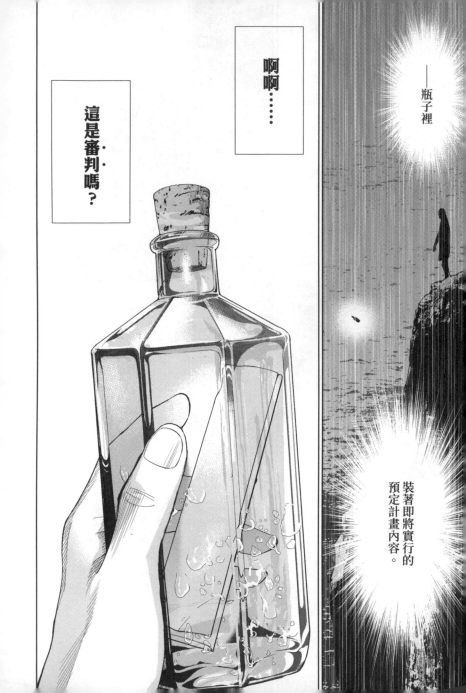

——瓶子裡

啊啊⋯⋯

這是審判嗎？

裝著即將實行的
預定計畫內容。

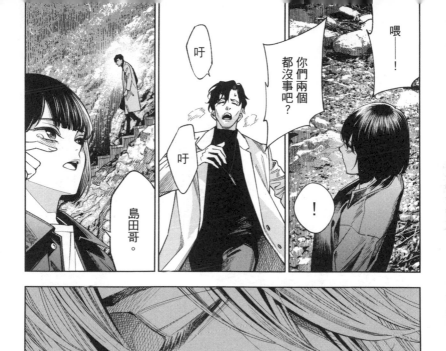

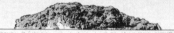

殺人十角館
完

The Decagon House
Murders

Presented by
YUKITO AYATSUJI
and
HIRO KIYOHARA

殺人十角館

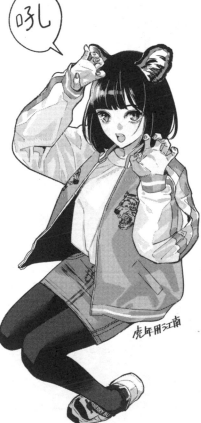

# 殺人十角館

## 四格漫畫劇場

呀ㄣ

虎年用江南

## 守須的苦惱

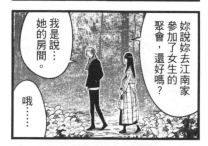

妳說妳去江南家參加了女生的聚會，還好嗎？

我是說……她的房間。

哦……

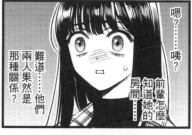

嗯？……咦？

前輩怎麼知道她的房間？

難道……他們兩人果然是那種關係？

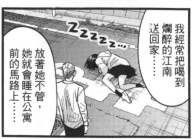

我經常把喝到爛醉的江南送回家……

放著她不管，她就會睡在公寓前的馬路上……

ZZZZZ...

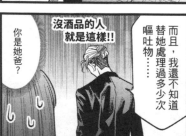

而且，我還不知道替她處理過多少次嘔吐物……

沒酒品的人就是這樣！！

你是她爸？

## 推研社的守護神

……阿嘉莎學姊，真好，對我們這樣的人也很溫柔……

不……同樣一年級當中有人更吸引我。

你看，就是那個眼鏡女孩。

的確引人注意，但是——

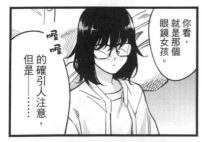

!?

聳立

有……有爸爸陪同!?

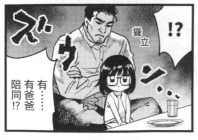

## 推研社的沒酒品代表

兩年前 推研社 迎新酒會

啊，我不太能喝……

中村，妳有喝嗎~~~？

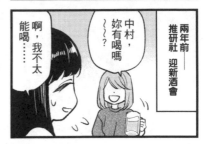

咦有什麼關係，喝嘛~雞尾酒，還好吧!?

多少喝點嘛。

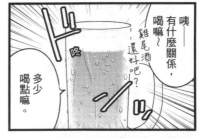

妳不喝的話，給我喝。

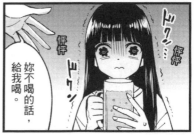

……江南學姊……!!

好喝~~~

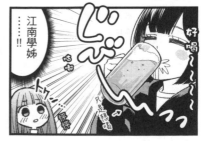

## 第一印象

## 社團活動的回憶

殺人十角館 四格漫畫劇場 完。

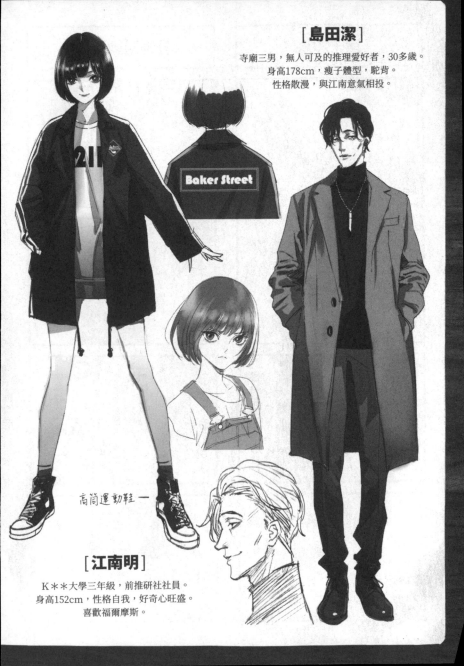

## [島田潔]

寺廟三男，無人可及的推理愛好者，30多歲。
身高178cm，瘦子體型，駝背。
性格散漫，與江南意氣相投。

Baker Street

高筒運動鞋

## [江南明]

K＊＊大學三年級，前推研社社員。
身高152cm，性格自我，好奇心旺盛。
喜歡福爾摩斯。

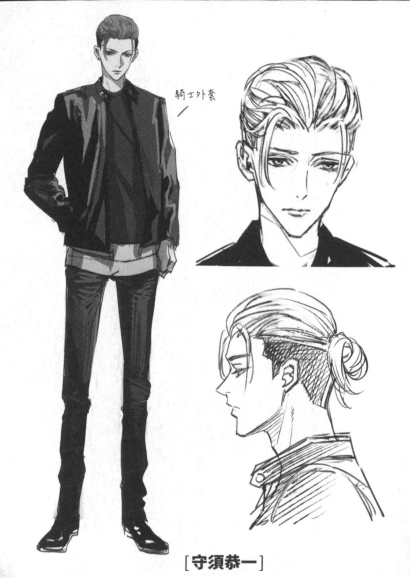

騎士外套

**[守須恭一]**

冷靜、慎重派，頭腦靈活。
島田與柯南搭檔做推理期間，他都騎著機車去畫畫。
自詡為安樂椅偵探。

# 原作者後序

自一九七八年發表以來，一直被說「不可能影像化」的小說《殺人十角館》，以一般角度來看，的確很難運用原作的主線欺騙手法完成「影像化」，要拍成寫實電影或連續劇尤其困難，甚至可以說是完全不可能。但是，「漫畫化」就有可能，原因從漫畫表現方法的特性來思考就會明白。

不過，要成功當然需要對原作結構的充分理解，以及高超的技術。

清原紘先生也是將近十年前，跟我搭檔一起做《Another》漫畫化的盟友。我深信清原先生有能力把《Another》畫得那麼完美，《十角館》也一定沒問題……清原先生會把原作讀透徹，變成自己的東西，再加上擁有超群的繪畫能力與結構力，讓他的畫充滿壓倒性的「華麗」。他能在工作繁多的百忙中，接下此次委託，讓我深感幸甚。

第一次在京都見面討論這件事，大約是在二○一七年的冬天吧。然後，一九年夏天開始在月刊《afternoon》雜誌上連載，隔年春天就爆發了新冠疫情。在高度壓力的狀態下，他依然維持高品質畫完每一集。最後，完成了精采萬分的《殺人十角館》的「漫畫改編」。

我要再次大大感謝清原先生。改變江南的性別，非常正確。在此，也要向從企劃階段就大力提供協助的講談社Ｔ先生、Ｋ先生，表示我最深的謝意。

二○二二年春　綾辻行人

國家圖書館出版品預行編目資料

殺人十角館【漫畫版】5 / 綾辻行人原著；清
原紘漫畫；涂愫芸譯. -- 初版. -- 臺北市：皇冠，
2022.11 面；公分. --（皇冠叢書；第5058種）
(MANGA HOUSE；12)
譯自：「十角館の殺人」5

ISBN 978-957-33-3947-2（平裝）

皇冠叢書第5058種
MANGA HOUSE 12

# 殺人十角館【漫畫版】5

「十角館の殺人」5

「The Decagon House Murders」
© 2022 Yukito Ayatsuji, Hiro Kiyohara
All rights reserved.
First published in Japan in 2022 by Kodansha Ltd.
Chinese translation rights arranged with Kodansha Ltd.

Traditional Chinese Characters © 2022 by Crown
Publishing Company, Ltd.

原著作者—綾辻行人
漫畫作者—清原紘
譯　　者—涂愫芸
發 行 人—平　雲
出版發行—皇冠文化出版有限公司
　　　　　台北市敦化北路120巷50號
　　　　　電話◎02-27168888
　　　　　郵撥帳號◎15261516號
　　　　　皇冠出版社（香港）有限公司
　　　　　香港銅鑼灣道180號百樂商業中心
　　　　　19樓1903室
　　　　　電話◎2529-1778　傳真◎2527-0904

總 編 輯—許婷婷
責任編輯—蔡維鋼
美術設計—嚴昱琳
行銷企劃—蕭采芹
著作完成日期—2022年
初版一刷日期—2022年11月
初版三刷日期—2024年5月
法律顧問—王惠光律師
有著作權・翻印必究
如有破損或裝訂錯誤，請寄回本社更換
讀者服務傳真專線◎02-27150507
電腦編號◎575012
ISBN◎978-957-33-3947-2
Printed in Taiwan
本書定價◎新台幣180元/港幣60元

● 皇冠讀樂網：www.crown.com.tw
● 皇冠Facebook：www.facebook.com/crownbook
● 皇冠Instagram：www.instagram.com/crownbook1954
● 皇冠蝦皮商城：shopee.tw/crown_tw